3주 완성 글씨 연습장

악필 교정에서 바른 손글씨까지

3주 완성 글씨 연습장

초판 1쇄 발행 2020년 8월 19일
초판 6쇄 발행 2024년 2월 9일

지은이 박재은

발행인 장상진
발행처 (주)경향비피
등록번호 제2012-000228호
등록일자 2012년 7월 2일

주소 서울시 영등포구 양평동 2가 37-1번지 동아프라임밸리 507-508호
전화 1644-5613 | **팩스** 02) 304-5613

ISBN 978-89-6952-420-1 13640

ⓒ박재은

악필 교정에서 바른 손글씨까지

3주 완성 글씨연습장

박재은 지음

경향BP

프롤로그

멀리서 봐도 가까이서 봐도
바르고 예쁜 손글씨

스마트폰 자판이나 컴퓨터 키보드에 익숙한 우리지만, 종종 다른 사람들에게 내 글씨를 보여줘야 하는 순간을 마주하게 됩니다. 그럴 때마다 내 손글씨가 예뻐 보이지 않아서 숨기고 싶은 적이 있나요? 몇 번이나 혼자서 고쳐보려 해도 쉽지 않았을 거예요.

도움 없이 처음 가는 길은 누구나 어렵습니다. 그렇다고 쉽게 포기하거나 겁먹지 마세요. 나만 잘 안되는 게 아니에요. 예쁜 글씨의 특징을 알고 주의해서 연습하면 누구나 바르고 예쁜 글씨를 쓸 수 있습니다. 연필, 볼펜, 플러스펜, 색연필, 모나미붓펜, 사각닙펜 등 쉽게 구할 수 있고 일상에서 자주 사용하는 펜으로 연습할 수 있도록 했습니다. 매일 꾸준히 각 펜에 어울리는 글씨체로 자음, 모음, 단어, 짧은 문장, 긴 문장을 연습하다 보면 어느새 자랑하고 싶은 손글씨로 바뀌어 있을 거예요.

박재은

차례

PART 1

가로, 세로, 동그라미부터 연습해요

PART 2

자주 사용하는 필기구로 연습해요

지피지기면 백전백승!
내 손글씨 대체 뭐가 문제야?

내 손글씨 바로 알기

어느 날 책장을 정리하다가 제가 처음 캘리그라피를 배우기 시작했을 때 연습했던 종이를 발견했어요. 글씨체를 보며 속으로 '이게 내가 쓴 거라고?' 하고 놀랐죠. 글씨체가 못생겨서 다른 사람이 쓴 줄 알았거든요. 그런 생각이 들었다는 것은 제 글씨체가 그때보다 보기 좋아졌다는 거겠죠? 글씨체는 충분히 바꿀 수 있습니다.

손글씨 연습을 시작하기 전에 현재의 내 글씨체를 객관적으로 바라봐야 합니다. 지피지기면 백전백승이에요. 내 손글씨가 왜 마음에 안 드는지 이유를 정확히 알아야 어떤 연습이 필요한지, 어느 부분을 어떻게 고쳐야 하는지 알 수 있거든요. 훗날 바르고 예쁘게 달라진 글씨체와 비교해볼 수도 있을 테지요. 잘 쓰려고 꾸미지 말고 평소처럼, 아래에 적혀 있는 문장을 제시된 줄 수에 맞춰서 빈칸에 자유롭게 적어주세요.

시작은 언제나 두근두근 (1줄로 써주세요.)

천천히 가도 괜찮아. (1줄로 써주세요.)

귀찮아하면 소중한것을 잃게 된다. (1줄로 써주세요.)

운명이란 노력하는 사람에게 우연이라는 다리를 놓아준다. (4줄로 써주세요.)

다 쓰셨나요? 그럼 이제 내 손글씨를 객관적으로 바라볼 차례예요. 혹시 객관적으로 바라보는 것이 어렵다면 주변 사람들에게 물어보세요. 손글씨를 보고 점검해야 할 점은 가독성입니다.

가독성이 뭐예요?

'가독성이 높다.' 혹은 '가독성이 떨어진다.'라는 말을 들어보셨나요? 가독성이란 글자가 얼마나 쉽게 읽히는가 하는 능률의 정도를 말해요. 내가 쓴 글씨인데도 본인조차 제대로 못 읽는다든지, 다른 사람에게서 "뭐라고 쓴 거야?"라는 말을 들어본 적이 있다면 '가독성이 떨어지는' 글씨라고 봐야겠죠. 반대로 글자가 잘 읽힌다면 가독성이 높은 글씨일 테고요.

일상에서 손글씨를 쓰는 경우는 의외로 많습니다. 누군가에게 마음을 담아 쓰는 편지나 감사 카드, 매일 적는 일기, 무언가를 배울 때 노트에 적는 필기, 잊지 말아야 할 중요한 메모, 어딘가에 제출하기 위한 서류 등 다양한 상황에서 손글씨를 씁니다. 글씨는 누군가에게 보여주든, 언젠가 다시 자신이 읽든 결국 다시 '보게' 됩니다.

기본적으로 글씨는 잘 읽혀야 해요. 아무리 예쁜 글씨라도 가독성이 떨어진다면 의미를 전달하는 글자로서의 역할을 제대로 못 하는 거니까요. 나뿐만 아니라 다른 사람이 봤을 때도 잘 읽히는 글씨여야 해요. '내 손글씨 바로 알기'에서 적어둔 글씨를 보며 아래의 항목을 체크해보며 내 손글씨의 가독성이 높은지 낮은지 판단해보세요.

① 글자를 너무 빨리 쓰거나 흘려 쓰지 않았나요?　　　　　　　　　　(YES / NO)
② 글자가 너무 흐리지 않나요?　　　　　　　　　　　　　　　　　　(YES / NO)
③ 글자의 크기가 너무 작거나 크지 않은가요?　　　　　　　　　　　(YES / NO)
④ 글자의 크기가 들쑥날쑥 하지 않은가요?　　　　　　　　　　　　(YES / NO)
⑤ 글자와 글자 사이 간격(자간)이 너무 좁거나 넓지 않나요?　　　　(YES / NO)
⑥ 문단과 문단 사이 간격(행간)이 너무 좁거나 넓지 않나요?　　　　(YES / NO)
⑦ 문장이 전체적으로 한쪽으로 치우쳐 있나요?　　　　　　　　　　(YES / NO)
⑧ 문장이 일직선 상에 놓이지 않고 위아래로 삐뚤빼뚤하거나
　　뒤로 갈수록 올라가거나 내려가 있나요?　　　　　　　　　　　(YES / NO)

NO보다 YES가 많다면 가독성이 떨어지는 글씨에 해당합니다.

손글씨의 가독성에 영향을 주는 것은 크게 글씨를 쓰는 속도, 글씨의 크기, 글씨의 자간과 행간, 글씨를 쓰는 자세 이렇게 4가지예요. 앞에서 체크해본 질문은 모두 이 4가지를 잘 지키고 있는지 확인하는 게 목적이었어요. YES가 많다고 좌절하지 않아도 돼요. YES라고 답한 부분에 유의해서 어떻게 가독성을 높이는 연습을 해야 하는지 살펴볼게요.

글씨를 쓰는 속도

질문 ①, ②는 글씨를 너무 빠르게 쓰지 않았는지, 글씨 쓰는 속도를 확인해보기 위한 질문이에요. 글자도 숨 쉬는 공간이 필요합니다. 적당한 간격을 두고 쓰는 글씨가 보기에도 좋고 잘 읽힌답니다. 그런데 빠르게 쓰다 보면 글자가 가까이 붙게 되면서 글자 사이사이에 이어지는 선이 생기게 돼요. 이런 불필요한 선은 글자 모양을 무너뜨려요. 심하면 어떤 글자인지 못 알아보는 경우도 있어요. 또 빨리 쓰다 보면 또박또박 쓸 때보다 손힘이 과도하게 빠지게 돼요. 특히 연필이나 색연필로 쓸 때에는 글자가 흐려집니다. 가독성이 높은 글씨를 위해서는 천천히 또박또박 쓰는 연습이 중요해요.

시작은 언제나 두근두근

빨리 쓰다 보면 손에 힘이 빠져서 너무 흐린 글씨가 되기도 해요.
천천히 적당한 힘을 주어 글자를 써주세요.

색은 언제나 두근두근

빨리 쓰다 보면 글자와 글자 사이에 이어주는 선이 생겨서 가독성을 떨어트려요.
천천히 쓰는 연습이 필요해요.

이렇게 해보세요!

무작정 천천히 쓰는 것이 어렵다면 글자 모양을 의식하면서 써보세요. 예를 들어 '아'라는 단어를 쓸 때 '동그라미 모양을 만든다.'라고 생각하며 'ㅇ'을 쓰고, '반듯하게 세로선을 긋는다.'라고 생각하며 세로선을 긋고, '짧은 가로선을 긋는다.'라고 생각하며 'ㅏ'를 완성하는 거예요. 혼자 하려면 지루할 수 있지만 천천히 쓰는 것만으로도 글씨가 바뀌는 것을 확인할 수 있을 거예요. 알람을 맞춰놓고 '알람이 울릴 때까지 문장을 천천히 써야 한다.'라고 생각하며 한 글자 한 글자 천천히 써보는 것도 좋은 방법이에요.

글씨의 크기, 자간, 행간

질문 ③, ④는 내가 쓴 글씨의 크기를 확인하기 위한 질문이에요. 예시처럼 글씨가 너무 작으면 잘 읽히지 않습니다. 반대로 너무 커도 한눈에 들어오지 않아서 읽기 어렵죠. 또 한 문장 안에서 글씨 크기가 들쑥날쑥해도 가독성이 떨어집니다. 적당한 크기로 일정하게 쓰는 것이 가독성을 높일 수 있는 방법이에요.

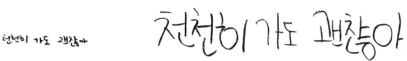

너무 작은 글씨　　　　　　　　　　너무 큰 글씨

정해진 공간 안에 글씨를 쓸 때 글자의 크기가 너무 크거나 작아지지 않도록 주의해주세요.

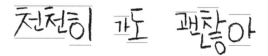

글씨의 크기가 들쑥날쑥해지지 않도록 주의해주세요.

질문 ⑤, ⑥은 내가 쓴 글씨의 자간과 행간을 확인하기 위한 질문이에요. 가독성이 높은 글씨를 쓰기 위해서는 글자와 글자 사이의 간격인 자간과 문단과 문단 사이의 간격인 행간을 적당하게 유지해야 해요.
글자의 크기와 자간, 행간은 모두 적당해야 한다고 했는데 '적당히'의 기준이 무엇일까요? 안타깝게도 아주 정확한 수치로 표현할 수는 없어요. 왜냐하면 글씨를 써야 하는 순간마다 조건이 달라지기 때문이에요. 조건이 달라지면 글씨 크기, 자간, 행간도 달라지거든요. 연습하다 보면 저절로 알게 될 테니 걱정하지 마세요.

지간: 글자와 글자 사이 간격

운명이란

띄어쓰기

노력하는 사람에게

행간: 줄과 줄 사이 간격

우연이라는

다리를 놓아준다

자간, 행간, 띄어쓰기까지 간격이 너무 넓어서 문장의 가독성이 떨어져요.

운명이란
노력하는사람에게
우연이라는
다리를놓아준다

반대로 자간, 행간, 띄어쓰기의 간격이 너무 좁아서 가독성이 떨어져요.

무지 노트 말고 격자 노트나 줄 노트를 이용해보세요. 아무것도 없는 무지 노트에 무언가를 적어야 할 때 어디서부터 써야 할지 어떤 크기로 써야 할지 막막할 수 있어요. 글씨 연습은 아무래도 가이드 선이 필요해요. 가이드 선이 있으면 글자를 쓸 때 크기, 자간과 행간을 일정하게 맞출 수 있어 도움이 돼요.

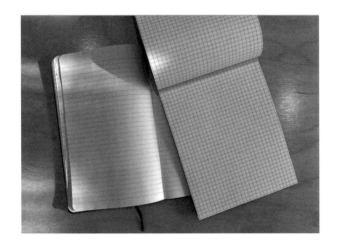

* 격자 노트: 가로선과 세로선 2가지 선이 있는 노트예요.
 가로선은 행간을 일정하게 맞춰주고 세로선은 자간을 일정하게 맞춰줍니다.
* 줄무늬 노트: 가로선만 있기 때문에 행간을 맞추는 데에만 도움이 됩니다.
 자간을 맞추는 데 제법 익숙해졌을 때 사용하면 좋아요.

글씨를 쓰는 자세

질문 ⑦, ⑧은 글씨를 쓰는 나의 자세를 확인하기 위한 질문이에요. 예시 문장처럼 내가 쓴 문장이 한쪽으로 쏠려 있거나 뒤로 갈수록 올라가거나 내려가면 바른 자세로 글씨를 쓰지 않았을 확률이 커요. 이 책에서 연습을 시작할 때에는 격자무늬나 줄무늬의 가이드 선이 있는 노트에 연습하기 때문에 바른 자세로 글씨를 쓰지 않아도 이 부분이 당장 티가 나지 않을 수 있어요. 하지만 나중에 무지 노트에 쓰게 되면 확인할 수 있을 거예요. 오래된 습관을 고치는 것은 어렵겠지만 이왕 예쁜 손글씨를 쓰겠다고 마음먹었으니 이 책에서 글씨를 쓰는 동안만이라도 바른 자세를 유지하려고 노력해보세요.

귀찮아하면 소중한것을 잃게된다 뒤로 갈수록 올라가는 문장

귀찮아하면 소중한 것을 잃게된다 뒤로 갈수록 내려오는 문장

귀찮아하면 소중한것을 잃게된다 들쑥날쑥한 문장

대부분 자세가 불편하거나 바르지 않을 때 위와 같이 쓰게 됩니다.
바른 자세로 글씨 쓰는 습관을 들여보세요.

 이렇게 해보세요!

의자에 앉아 허리는 꼿꼿이 펴고 고개는 살짝 아래로 향하게 자세를 잡아주세요. 종이는 너무 멀리 두지 말고 가까이 끌어당겨주세요. 시야는 글씨를 쓸 종이의 전체 크기를 인지할 수 있도록 유지하며 글씨를 쓰는 것이 좋아요. 미술관에서 작은 그림을 감상할 때에는 가까이 가서 보고, 큰 그림을 감상할 때에는 뒤로 떨어져서 보는 원리와 같아요. 종이를 끌어당겼는데도 내 시야에 다 들어오지 않는다면 의자가 너무 낮거나 책상이 너무 높은 것입니다. 자신에게 맞는 높이를 찾아서 바른 자세를 익혀보세요.

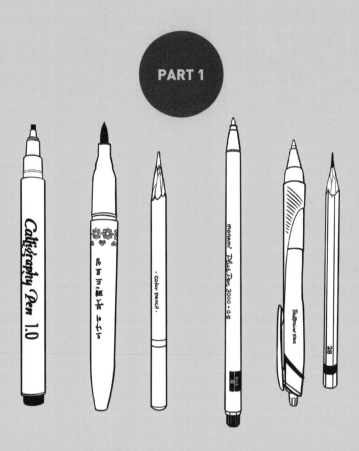

PART 1

가로, 세로, 동그라미부터 연습해요

모든 글자는 가로획, 세로획, 사선, 동그라미로 이루어져 있어요.
본격적으로 글씨 연습을 시작하기에 앞서서
차근차근 선 연습부터 자음,모음 연습까지 따라 해보세요.
종이에 닿는 마찰력이 높은 편인 연필을 사용하면
천천히 쓰는 연습에 도움이 될 거예요.

선, 자음, 모음 연습

◆ 필기구를 잡는 방법

필기구의 전체 길이를 반으로 나눠서 앞쪽에서 2분의 1 정도(잡았을 때 편한 곳)를 엄지손가락, 집게손가락, 가운뎃손가락으로 잡아줍니다. 이때 너무 많은 힘이 들어가지 않도록 잡아주세요. 펜을 잡지 않은 손은 종이가 움직이지 않도록 잡아주거나 책상 위에 편하게 올려주세요.

종이에 닿는 펜 끝의 압력을 필압이라고 해요. 펜을 잡는 힘이 셀수록 그대로 필압으로 반영됩니다. 평소 글씨를 쓸 때 너무 세게 꾹꾹 눌러서 쓴다면 평소보다 힘을 빼고 쓰는 연습이 필요해요. 펜을 잡을 때 힘을 많이 주면 글씨를 쓸 때 손과 손목에 힘이 많이 들어가게 되어 쉽게 피로해질 거예요. 잠깐잠깐 글씨를 쓸 때는 괜찮겠지만 긴 글을 쓸 때라도 손에 힘을 적게 주는 습관을 들이는 것이 좋아요.

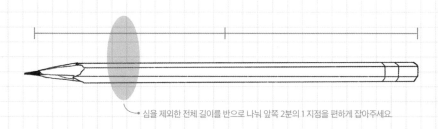

심을 제외한 전체 길이를 반으로 나눠 앞쪽 2분의 1 지점을 편하게 잡아주세요

◆ 가로획, 세로획, 사선, 동그라미 연습

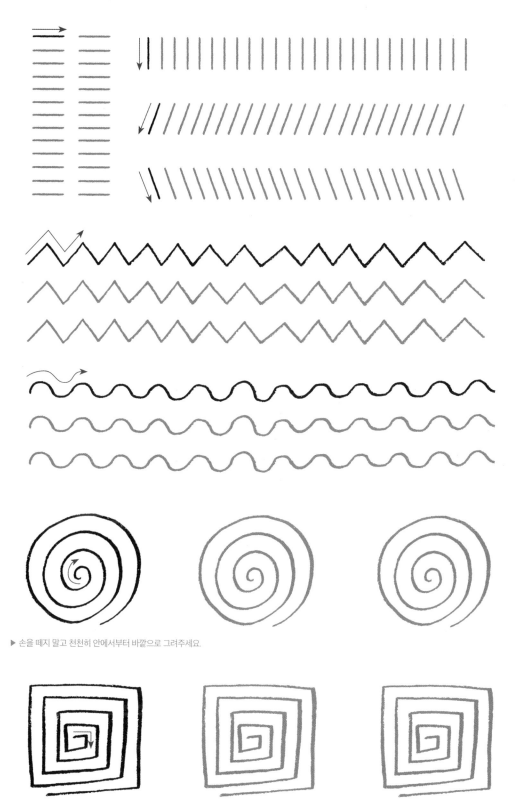

▶ 손을 떼지 말고 천천히 안에서부터 바깥으로 그려주세요.

◆ 정자체 폰트로 자음 연습

ㄱ	ㄱ	ㄱ	ㄱ	ㄱ	ㄱ
ㄴ	ㄴ	ㄴ	ㄴ	ㄴ	ㄴ
ㄷ	ㄷ	ㄷ	ㄷ	ㄷ	ㄷ
ㄹ	ㄹ	ㄹ	ㄹ	ㄹ	ㄹ
ㅁ	ㅁ	ㅁ	ㅁ	ㅁ	ㅁ
ㅂ	ㅂ	ㅂ	ㅂ	ㅂ	ㅂ
ㅅ	ㅅ	ㅅ	ㅅ	ㅅ	ㅅ
ㅇ	ㅇ	ㅇ	ㅇ	ㅇ	ㅇ
ㅈ	ㅈ	ㅈ	ㅈ	ㅈ	ㅈ
ㅊ	ㅊ	ㅊ	ㅊ	ㅊ	ㅊ
ㅋ	ㅋ	ㅋ	ㅋ	ㅋ	ㅋ
ㅌ	ㅌ	ㅌ	ㅌ	ㅌ	ㅌ
ㅍ	ㅍ	ㅍ	ㅍ	ㅍ	ㅍ
ㅎ	ㅎ	ㅎ	ㅎ	ㅎ	ㅎ

◆ 정자체 폰트로 모음 연습

ㅏ	ㅏ	ㅏ	ㅏ	ㅏ				
ㅑ	ㅑ	ㅑ	ㅑ	ㅑ				
ㅓ	ㅓ	ㅓ	ㅓ	ㅓ				
ㅕ	ㅕ	ㅕ	ㅕ	ㅕ				
ㅗ	ㅗ	ㅗ	ㅗ	ㅗ				
ㅛ	ㅛ	ㅛ	ㅛ	ㅛ				
ㅜ	ㅜ	ㅜ	ㅜ	ㅜ				
ㅠ	ㅠ	ㅠ	ㅠ	ㅠ				
ㅡ	ㅡ	ㅡ	ㅡ	ㅡ				
ㅣ	ㅣ	ㅣ	ㅣ	ㅣ				
ㅐ	ㅐ	ㅐ	ㅐ	ㅐ				
ㅒ	ㅒ	ㅒ	ㅒ	ㅒ				
ㅔ	ㅔ	ㅔ	ㅔ	ㅔ				
ㅖ	ㅖ	ㅖ	ㅖ	ㅖ				

PART 2

자주 사용하는 필기구로 연습해요

주변에서 가장 흔히 볼 수 있는 필기구인 연필, 볼펜, 플러스펜으로
각각의 펜에 어울리는 글씨체를 자음, 모음부터
단어, 짧은 문장, 긴 문장까지 다양하게 연습합니다.
꾸준히 따라 쓰다 보면 악필에서 벗어나 예쁘고 바른 손글씨를 쓸 수 있어요.

◆ 유의해주세요! ◆

손글씨는 컴퓨터의 폰트와 달라요.

기계로 쓰는 것이 아니기 때문에 머릿속으로는 일정한 모양을

유지하며 적으려고 해도 조금씩 달라 보일 수밖에 없어요.

처음에는 모양에 너무 연연하지 마세요.

연필로
또박또박체

3일
완성

연필

연필은 경도와 농도에 따라 종류가 다양합니다. H심 연필은 Hard(단단한)를 의미하며 앞에 붙은 숫자가 높아질수록 연필심이 딱딱하고 색이 연합니다. B심 연필은 Black(검은)을 의미하며 앞에 붙은 숫자가 높아질수록 연필심이 부드럽고 진해집니다. H심 연필은 딱딱한 특성 때문에 마찰력이 높아서 손과 손목에 무리가 갈 수 있어요. 글씨 연습에는 상대적으로 마찰력이 덜한 B심이나 2B심 연필을 사용하면 좋아요.

또박또박체

연필로 쓰는 또박또박체는 말 그대로 한 글자 한 글자를 천천히 또박또박 쓰는 습관을 길러주기에 좋은 글씨체입니다. 가독성이 높은 글씨를 쓰기 위해서는 천천히 또박또박 쓰는 것이 중요해요. 또박또박체로 천천히 쓰면서 글자의 기본 골격을 익혀보세요.

자음, 모음, 가나다, 단어 연습

◆ 자음 연습

ㄱ	ㄱ	ㄱ	ㄱ	ㄱ	ㄱ
ㄴ	ㄴ	ㄴ	ㄴ	ㄴ	ㄴ
ㄷ	ㄷ	ㄷ	ㄷ	ㄷ	ㄷ
ㄹ	ㄹ	ㄹ	ㄹ	ㄹ	ㄹ
ㅁ	ㅁ	ㅁ	ㅁ	ㅁ	ㅁ
ㅂ	ㅂ	ㅂ	ㅂ	ㅂ	ㅂ
ㅅ	ㅅ	ㅅ	ㅅ	ㅅ	ㅅ
ㅇ	ㅇ	ㅇ	ㅇ	ㅇ	ㅇ
ㅈ	ㅈ	ㅈ	ㅈ	ㅈ	ㅈ
ㅊ	ㅊ	ㅊ	ㅊ	ㅊ	ㅊ
ㅋ	ㅋ	ㅋ	ㅋ	ㅋ	ㅋ
ㅌ	ㅌ	ㅌ	ㅌ	ㅌ	ㅌ
ㅍ	ㅍ	ㅍ	ㅍ	ㅍ	ㅍ
ㅎ	ㅎ	ㅎ	ㅎ	ㅎ	ㅎ

◆ 모음 연습

ㅏ	ㅏ	ㅏ	ㅏ	ㅏ	ㅏ				
ㅑ	ㅑ	ㅑ	ㅑ	ㅑ	ㅑ				
ㅓ	ㅓ	ㅓ	ㅓ	ㅓ	ㅓ				
ㅕ	ㅕ	ㅕ	ㅕ	ㅕ	ㅕ				
ㅗ	ㅗ	ㅗ	ㅗ	ㅗ	ㅗ				
ㅛ	ㅛ	ㅛ	ㅛ	ㅛ	ㅛ				
ㅜ	ㅜ	ㅜ	ㅜ	ㅜ	ㅜ				
ㅠ	ㅠ	ㅠ	ㅠ	ㅠ	ㅠ				
ㅡ	ㅡ	ㅡ	ㅡ	ㅡ	ㅡ				
ㅣ	ㅣ	ㅣ	ㅣ	ㅣ	ㅣ				
ㅐ	ㅐ	ㅐ	ㅐ	ㅐ	ㅐ				
ㅒ	ㅒ	ㅒ	ㅒ	ㅒ	ㅒ				
ㅔ	ㅔ	ㅔ	ㅔ	ㅔ	ㅔ				
ㅖ	ㅖ	ㅖ	ㅖ	ㅖ	ㅖ				

가	가	가	가	가	가					
나	나	나	나	나	나					
다	다	다	다	다	다					
라	라	라	라	라	라					
마	마	마	마	마	마					
바	바	바	바	바	바					
사	사	사	사	사	사					
아	아	아	아	아	아					
자	자	자	자	자	자					
차	차	차	차	차	차					
카	카	카	카	카	카					
타	타	타	타	타	타					
파	파	파	파	파	파					
하	하	하	하	하	하					

◆ 단어 연습

가위	가위	가위	가위	가위	가위
나들이	나들이	나들이	나들이	나들이	나들이
도시락	도시락	도시락	도시락	도시락	도시락
라면	라면	라면	라면	라면	라면
마늘	마늘	마늘	마늘	마늘	마늘
박사	박사	박사	박사	박사	박사
사랑	사랑	사랑	사랑	사랑	사랑
아저씨	아저씨	아저씨	아저씨	아저씨	아저씨

장독대	장독대	장독대	장독대	장독대	장독대
찰떡	찰떡	찰떡	찰떡	찰떡	찰떡
코코아	코코아	코코아	코코아	코코아	코코아
토마토	토마토	토마토	토마토	토마토	토마토
파란색	파란색	파란색	파란색	파란색	파란색
행복	행복	행복	행복	행복	행복
가발	가발	가발	가발	가발	가발
노란색	노란색	노란색	노란색	노란색	노란색
대나무	대나무	대나무	대나무	대나무	대나무

라디오	라디오	라디오	라디오	라디오	라디오
매일	매일	매일	매일	매일	매일
부자	부자	부자	부자	부자	부자
솔방울	솔방울	솔방울	솔방울	솔방울	솔방울
고구마	고구마	고구마	고구마	고구마	고구마
예고	예고	예고	예고	예고	예고
재미	재미	재미	재미	재미	재미
초장	초장	초장	초장	초장	초장
캐릭터	캐릭터	캐릭터	캐릭터	캐릭터	캐릭터

통조림	통조림	통조림	통조림	통조림	통조림
평일	평일	평일	평일	평일	평일
효도	효도	효도	효도	효도	효도
그녀	그녀	그녀	그녀	그녀	그녀
누룽지	누룽지	누룽지	누룽지	누룽지	누룽지
동그라미	동그라미	동그라미	동그라미	동그라미	동그라미
러시아	러시아	러시아	러시아	러시아	러시아
모나리자	모나리자	모나리자	모나리자	모나리자	모나리자
버드나무	버드나무	버드나무	버드나무	버드나무	버드나무

심술	심술	심술	심술	심술	심술
애정	애정	애정	애정	애정	애정
전화	전화	전화	전화	전화	전화
추로스	추로스	추로스	추로스	추로스	추로스
키위	키위	키위	키위	키위	키위
태양	태양	태양	태양	태양	태양
표범	표범	표범	표범	표범	표범
호밀빵	호밀빵	호밀빵	호밀빵	호밀빵	호밀빵
고구마	고구마	고구마	고구마	고구마	고구마

내일	내일	내일	내일	내일	내일
두더지	두더지	두더지	두더지	두더지	두더지
로미오	로미오	로미오	로미오	로미오	로미오
머리	머리	머리	머리	머리	머리
발가락	발가락	발가락	발가락	발가락	발가락
숭어	숭어	숭어	숭어	숭어	숭어
여행	여행	여행	여행	여행	여행
주스	주스	주스	주스	주스	주스
채소	채소	채소	채소	채소	채소

짧은 문장 연습

봄이 왔어요　　　봄이 왔어요　　　봄이 왔어요

봄이 왔어요　　　봄이 왔어요　　　봄이 왔어요

오늘도 좋은날　　　오늘도 좋은날　　　오늘도 좋은날

오늘도 좋은날　　　오늘도 좋은날　　　오늘도 좋은날

배고파요　　　배고파요　　　배고파요

배고파요　　　배고파요　　　배고파요

늘 고맙습니다 늘 고맙습니다 늘 고맙습니다

늘 고맙습니다 늘 고맙습니다 늘 고맙습니다

항상 그리워요 항상 그리워요 항상 그리워요

항상 그리워요 항상 그리워요 항상 그리워요

네가 좋아 네가 좋아 네가 좋아

네가 좋아 네가 좋아 네가 좋아

내일 만나요 내일 만나요 내일 만나요

내일 만나요 내일 만나요 내일 만나요

보고싶었어 보고싶었어 보고싶었어

보고싶었어 보고싶었어 보고싶었어

그땐 그랬지 그땐 그랬지 그땐 그랬지

그땐 그랬지 그땐 그랬지 그땐 그랬지

날씨 너무 좋다 날씨 너무 좋다 날씨 너무 좋다

날씨 너무 좋다 날씨 너무 좋다 날씨 너무 좋다

맛있는 딸기케이크 맛있는 딸기케이크 맛있는 딸기케이크

맛있는 딸기케이크 맛있는 딸기케이크 맛있는 딸기케이크

내일은 뭐하고 놀지 내일은 뭐하고 놀지 내일은 뭐하고 놀지

내일은 뭐하고 놀지 내일은 뭐하고 놀지 내일은 뭐하고 놀지

뭐든 꾸준히 하면 돼 뭐든 꾸준히 하면 돼 뭐든 꾸준히 하면 돼

뭐든 꾸준히 하면 돼 뭐든 꾸준히 하면 돼 뭐든 꾸준히 하면 돼

오늘도 열심히 살았다 오늘도 열심히 살았다 오늘도 열심히 살았다

오늘도 열심히 살았다 오늘도 열심히 살았다 오늘도 열심히 살았다

참지 말아요 참지 말아요 참지 말아요

참지 말아요 참지 말아요 참지 말아요

따뜻한 손길 따뜻한 손길 따뜻한 손길

따뜻한 손길 따뜻한 손길 따뜻한 손길

토닥 토닥 힘내요 토닥 토닥 힘내요 토닥 토닥 힘내요

토닥 토닥 힘내요 토닥 토닥 힘내요 토닥 토닥 힘내요

사소한 기쁨 사소한 기쁨 사소한 기쁨

사소한 기쁨 사소한 기쁨 사소한 기쁨

향기로운 그대

향기로운 그대 향기로운 그대 향기로운 그대

향기로운 그대 향기로운 그대 향기로운 그대

바람 부는 언덕

바람 부는 언덕 바람 부는 언덕 바람 부는 언덕

바람 부는 언덕 바람 부는 언덕 바람 부는 언덕

봄비가 주룩주룩

봄비가 주룩주룩 봄비가 주룩주룩 봄비가 주룩주룩

봄비가 주룩주룩 봄비가 주룩주룩 봄비가 주룩주룩

별이 빛나는 밤에　　별이 빛나는 밤에　　별이 빛나는 밤에

별이 빛나는 밤에　　별이 빛나는 밤에　　별이 빛나는 밤에

삶은 실수투성이　　삶은 실수투성이　　삶은 실수투성이

삶은 실수투성이　　삶은 실수투성이　　삶은 실수투성이

브라보 마이 라이프　　브라보 마이 라이프　　브라보 마이 라이프

브라보 마이 라이프　　브라보 마이 라이프　　브라보 마이 라이프

긴 문장 연습

남 걱정 말고
내 걱정이나 하자

남 걱정 말고
내 걱정이나 하자

남 걱정 말고
내 걱정이나 하자

남 걱정 말고
내 걱정이나 하자

남 걱정 말고
내 걱정이나 하자

남 걱정 말고
내 걱정이나 하자

구두는 예쁜데
발이 너무 아파

구두는 예쁜데
발이 너무 아파

구두는 예쁜데
발이 너무 아파

구두는 예쁜데
발이 너무 아파

구두는 예쁜데
발이 너무 아파

구두는 예쁜데
발이 너무 아파

잘될 거라고 믿으면
정말로 그렇게 돼

잘될 거라고 믿으면
정말로 그렇게 돼

잘될 거라고 믿으면
정말로 그렇게 돼

잘될 거라고 믿으면
정말로 그렇게 돼

잘될 거라고 믿으면
정말로 그렇게 돼

잘될 거라고 믿으면
정말로 그렇게 돼

졸리고 나른한 오후에는
역시 아이스 아메리카노

졸리고 나른한 오후에는
역시 아이스 아메리카노

졸리고 나른한 오후에는
역시 아이스 아메리카노

졸리고 나른한 오후에는
역시 아이스 아메리카노

졸리고 나른한 오후에는
역시 아이스 아메리카노

졸리고 나른한 오후에는
역시 아이스 아메리카노

열심히 일했으니까
어디든 떠날 거야

열심히 일했으니까
어디든 떠날 거야

열심히 일했으니까
어디든 떠날 거야

열심히 일했으니까
어디든 떠날 거야

열심히 일했으니까
어디든 떠날 거야

열심히 일했으니까
어디든 떠날 거야

서두르지 말고
쉬지도 말고

서두르지 말고
쉬지도 말고

서두르지 말고
쉬지도 말고

서두르지 말고
쉬지도 말고

서두르지 말고
쉬지도 말고

서두르지 말고
쉬지도 말고

네가 좋으면
나도 좋아

네가 좋으면
나도 좋아

네가 좋으면
나도 좋아

네가 좋으면
나도 좋아

네가 좋으면
나도 좋아

네가 좋으면
나도 좋아

고민은
배송만 늦출 뿐

고민은
배송만 늦출 뿐

고민은
배송만 늦출 뿐

고민은
배송만 늦출 뿐

고민은
배송만 늦출 뿐

고민은
배송만 늦출 뿐

당신이 옆에 있어서
행복해요

당신이 옆에 있어서
행복해요

당신이 옆에 있어서
행복해요

당신이 옆에 있어서
행복해요

당신이 옆에 있어서
행복해요

당신이 옆에 있어서
행복해요

조금만
느긋하게 생각하자
다 괜찮을 거야

조금만
느긋하게 생각하자
다 괜찮을 거야

조금만
느긋하게 생각하자
다 괜찮을 거야

조금만
느긋하게 생각하자
다 괜찮을 거야

조금만
느긋하게 생각하자
다 괜찮을 거야

조금만
느긋하게 생각하자
다 괜찮을 거야

아무래도
하고 싶은 건 하고 살아야
후회가 없을것 같아

아무래도
하고 싶은 건 하고 살아야
후회가 없을것 같아

아무래도
하고 싶은건 하고 살아야
후회가 없을것 같아

아무래도
하고 싶은건 하고 살아야
후회가 없을것 같아

아무래도
하고 싶은건 하고 살아야
후회가 없을것 같아

아무래도
하고 싶은건 하고 살아야
후회가 없을것 같아

하지 않으면
아무 일도
일어나지 않아

하지 않으면
아무 일도
일어나지 않아

하지 않으면
아무 일도
일어나지 않아

하지 않으면
아무 일도
일어나지 않아

하지 않으면
아무 일도
일어나지 않아

하지 않으면
아무 일도
일어나지 않아

볼펜으로
둥글이체

3일
완성

볼펜

볼펜은 펜 끝에 들어 있는 작은 볼이 종이 위에 굴러가면서 잉크가 나오는 방식이라
마찰력이 적어서 큰 힘을 주지 않고 글씨를 쓸 수 있어요. 종이 위에서 잘 미끄러지기
때문에 처음 연습하면서 사용하기에는 컨트롤하기 어려울 수 있지만 일상생활에서
많이 사용하는 필기구이기 때문에 적응하는 것에 많은 시간이 들지는 않을 거예요.

둥글이체

둥글이체는 둥글게 굴려진 모양으로 글자의 획 수가 적고, 볼펜이 종이 위에서 잘 미
끄러지는 특성이 있어서 빠르게 쓰는 연습에 좋은 글씨체입니다. 천천히 쓰는 연습
도 정말 중요하지만 일상생활에서는 학교에서 노트 필기를 하거나 회사에서 회의시
간에 메모하는 등 빠르게 글씨를 써야 하는 경우가 더 많을 거예요. 획수가 적어서 빨
리 쓸 수 있는 둥글이체로 예쁜 손글씨체를 유지할 수 있도록 연습해보세요.

주의

빠르게 쓰는 연습을 하되 글자가 서로 붙거나 이어주는 선이 있으면 글자의 가독성이 떨어
지게 돼요. 이 부분은 꼭 주의해주세요.

자음, 모음, 가나다, 단어 연습

◆ 자음 연습

ㄱ	ㄱ	ㄱ	ㄱ	ㄱ	ㄱ
ㄴ	ㄴ	ㄴ	ㄴ	ㄴ	ㄴ
ㄷ	ㄷ	ㄷ	ㄷ	ㄷ	ㄷ
ㄹ	ㄹ	ㄹ	ㄹ	ㄹ	ㄹ
ㅁ	ㅁ	ㅁ	ㅁ	ㅁ	ㅁ
ㅂ	ㅂ	ㅂ	ㅂ	ㅂ	ㅂ
ㅅ	ㅅ	ㅅ	ㅅ	ㅅ	ㅅ
ㅇ	ㅇ	ㅇ	ㅇ	ㅇ	ㅇ
ㅈ	ㅈ	ㅈ	ㅈ	ㅈ	ㅈ
ㅊ	ㅊ	ㅊ	ㅊ	ㅊ	ㅊ
ㅋ	ㅋ	ㅋ	ㅋ	ㅋ	ㅋ
ㅌ	ㅌ	ㅌ	ㅌ	ㅌ	ㅌ
ㅍ	ㅍ	ㅍ	ㅍ	ㅍ	ㅍ
ㅎ	ㅎ	ㅎ	ㅎ	ㅎ	ㅎ

◆ 모음 연습

ㅏ	ㅏ	ㅏ	ㅏ	ㅏ	ㅏ					
ㅑ	ㅑ	ㅑ	ㅑ	ㅑ	ㅑ					
ㅓ	ㅓ	ㅓ	ㅓ	ㅓ	ㅓ					
ㅕ	ㅕ	ㅕ	ㅕ	ㅕ	ㅕ					
ㅗ	ㅗ	ㅗ	ㅗ	ㅗ	ㅗ					
ㅛ	ㅛ	ㅛ	ㅛ	ㅛ	ㅛ					
ㅜ	ㅜ	ㅜ	ㅜ	ㅜ	ㅜ					
ㅠ	ㅠ	ㅠ	ㅠ	ㅠ	ㅠ					
ㅡ	ㅡ	ㅡ	ㅡ	ㅡ	ㅡ					
ㅣ	ㅣ	ㅣ	ㅣ	ㅣ	ㅣ					
ㅐ	ㅐ	ㅐ	ㅐ	ㅐ	ㅐ					
ㅒ	ㅒ	ㅒ	ㅒ	ㅒ	ㅒ					
ㅔ	ㅔ	ㅔ	ㅔ	ㅔ	ㅔ					
ㅖ	ㅖ	ㅖ	ㅖ	ㅖ	ㅖ					

56

◆ 가나다 연습

가	가	가	가	가	가				
나	나	나	나	나	나				
다	다	다	다	다	다				
라	라	라	라	라	라				
마	마	마	마	마	마				
바	바	바	바	바	바				
사	사	사	사	사	사				
아	아	아	아	아	아				
자	자	자	자	자	자				
차	차	차	차	차	차				
카	카	카	카	카	카				
타	타	타	타	타	타				
파	파	파	파	파	파				
하	하	하	하	하	하				

◆ 단어 연습

그릇	그릇	그릇	그릇	그릇	그릇
노래	노래	노래	노래	노래	노래
달콤	달콤	달콤	달콤	달콤	달콤
로마	로마	로마	로마	로마	로마
마지막	마지막	마지막	마지막	마지막	마지막
비눗방울	비눗방울	비눗방울	비눗방울	비눗방울	비눗방울
새벽	새벽	새벽	새벽	새벽	새벽
아나운서	아나운서	아나운서	아나운서	아나운서	아나운서

자장면	자장면	자장면	자장면	자장면	자장면
찬바람	찬바람	찬바람	찬바람	찬바람	찬바람
카페	카페	카페	카페	카페	카페
토요일	토요일	토요일	토요일	토요일	토요일
파도	파도	파도	파도	파도	파도
하늘	하늘	하늘	하늘	하늘	하늘
과자	과자	과자	과자	과자	과자
놀이터	놀이터	놀이터	놀이터	놀이터	놀이터
동화책	동화책	동화책	동화책	동화책	동화책

레몬	레몬	레몬	레몬	레몬	레몬
머릿결	머릿결	머릿결	머릿결	머릿결	머릿결
바닷가	바닷가	바닷가	바닷가	바닷가	바닷가
실수	실수	실수	실수	실수	실수
야구장	야구장	야구장	야구장	야구장	야구장
종일	종일	종일	종일	종일	종일
찻잔	찻잔	찻잔	찻잔	찻잔	찻잔
쿠키	쿠키	쿠키	쿠키	쿠키	쿠키
티타임	티타임	티타임	티타임	티타임	티타임

편지	편지	편지	편지	편지	편지
허수아비	허수아비	허수아비	허수아비	허수아비	허수아비
거울	거울	거울	거울	거울	거울
뉴스	뉴스	뉴스	뉴스	뉴스	뉴스
돌담	돌담	돌담	돌담	돌담	돌담
롱다리	롱다리	롱다리	롱다리	롱다리	롱다리
미꾸라지	미꾸라지	미꾸라지	미꾸라지	미꾸라지	미꾸라지
바이올린	바이올린	바이올린	바이올린	바이올린	바이올린
쌍둥이	쌍둥이	쌍둥이	쌍둥이	쌍둥이	쌍둥이

영화	영화	영화	영화	영화	영화
중독	중독	중독	중독	중독	중독
체온	체온	체온	체온	체온	체온
캐러멜	캐러멜	캐러멜	캐러멜	캐러멜	캐러멜
통장	통장	통장	통장	통장	통장
페퍼민트	페퍼민트	페퍼민트	페퍼민트	페퍼민트	페퍼민트
휴가	휴가	휴가	휴가	휴가	휴가
국수	국수	국수	국수	국수	국수
나팔바지	나팔바지	나팔바지	나팔바지	나팔바지	나팔바지

두통	두통	두통	두통	두통	두통
럭셔리	럭셔리	럭셔리	럭셔리	럭셔리	럭셔리
말꼬리	말꼬리	말꼬리	말꼬리	말꼬리	말꼬리
불빛	불빛	불빛	불빛	불빛	불빛
소규모	소규모	소규모	소규모	소규모	소규모
오징어	오징어	오징어	오징어	오징어	오징어
지우개	지우개	지우개	지우개	지우개	지우개
치과	치과	치과	치과	치과	치과
코끼리	코끼리	코끼리	코끼리	코끼리	코끼리

짧은 문장 연습

오늘도 힘내자　　　오늘도 힘내자　　　오늘도 힘내자

오늘도 힘내자　　　오늘도 힘내자　　　오늘도 힘내자

1주년 기념여행　　　1주년 기념여행　　　1주년 기념여행

1주년 기념여행　　　1주년 기념여행　　　1주년 기념여행

내일 3시 미팅 약속　　　내일 3시 미팅 약속　　　내일 3시 미팅 약속

내일 3시 미팅 약속　　　내일 3시 미팅 약속　　　내일 3시 미팅 약속

주말에 미술관 데이트　　주말에 미술관 데이트　　주말에 미술관 데이트

주말에 미술관 데이트　　주말에 미술관 데이트　　주말에 미술관 데이트

무조건 칼퇴다　　　　무조건 칼퇴다　　　　무조건 칼퇴다

무조건 칼퇴다　　　　무조건 칼퇴다　　　　무조건 칼퇴다

메일로 제안서 보내기　　메일로 제안서 보내기　　메일로 제안서 보내기

메일로 제안서 보내기　　메일로 제안서 보내기　　메일로 제안서 보내기

무계획도 계획이다　무계획도 계획이다　무계획도 계획이다

무계획도 계획이다　무계획도 계획이다　무계획도 계획이다

느긋하게 생각하기　느긋하게 생각하기　느긋하게 생각하기

느긋하게 생각하기　느긋하게 생각하기　느긋하게 생각하기

나쁜 습관 버리기　나쁜 습관 버리기　나쁜 습관 버리기

나쁜 습관 버리기　나쁜 습관 버리기　나쁜 습관 버리기

내일까지 과제 제출　　내일까지 과제 제출　　내일까지 과제 제출

내일까지 과제 제출　　내일까지 과제 제출　　내일까지 과제 제출

약속시간 꼭 지키기　　약속시간 꼭 지키기　　약속시간 꼭 지키기

약속시간 꼭 지키기　　약속시간 꼭 지키기　　약속시간 꼭 지키기

엄마 생신선물 고르기　　엄마 생신선물 고르기　　엄마 생신선물 고르기

엄마 생신선물 고르기　　엄마 생신선물 고르기　　엄마 생신선물 고르기

가족들과 저녁식사　　　가족들과 저녁식사　　　가족들과 저녁식사

가족들과 저녁식사　　　가족들과 저녁식사　　　가족들과 저녁식사

바쁜게 좋은 거야　　　바쁜게 좋은 거야　　　바쁜게 좋은 거야

바쁜게 좋은 거야　　　바쁜게 좋은 거야　　　바쁜게 좋은 거야

생각처럼 안되네　　　생각처럼 안되네　　　생각처럼 안되네

생각처럼 안되네　　　생각처럼 안되네　　　생각처럼 안되네

올해 뭐했더라 올해 뭐했더라 올해 뭐했더라

올해 뭐했더라 올해 뭐했더라 올해 뭐했더라

오늘 내 생일이야 오늘 내 생일이야 오늘 내 생일이야

오늘 내 생일이야 오늘 내 생일이야 오늘 내 생일이야

아직 늦지 않았어 아직 늦지 않았어 아직 늦지 않았어

아직 늦지 않았어 아직 늦지 않았어 아직 늦지 않았어

시도는 해봐야지　　　시도는 해봐야지　　　시도는 해봐야지

시도는 해봐야지　　　시도는 해봐야지　　　시도는 해봐야지

다시 시작해보자　　　다시 시작해보자　　　다시 시작해보자

다시 시작해보자　　　다시 시작해보자　　　다시 시작해보자

무조건 12시 전에 잠자기　무조건 12시 전에 잠자기　무조건 12시 전에 잠자기

무조건 12시 전에 잠자기　무조건 12시 전에 잠자기　무조건 12시 전에 잠자기

수고한 나에게 주는 휴식　　수고한 나에게 주는 휴식　　수고한 나에게 주는 휴식

수고한 나에게 주는 휴식　　수고한 나에게 주는 휴식　　수고한 나에게 주는 휴식

먹고 노느라 바쁜 날　　먹고 노느라 바쁜 날　　먹고 노느라 바쁜 날

먹고 노느라 바쁜 날　　먹고 노느라 바쁜 날　　먹고 노느라 바쁜 날

내일이면 주말이야　　내일이면 주말이야　　내일이면 주말이야

내일이면 주말이야　　내일이면 주말이야　　내일이면 주말이야

긴 문장 연습

좋아,
계획대로 되고 있어

좋아,
계획대로 되고있어

좋아,
계획대로 되고있어

좋아,
계획대로 되고있어

좋아,
계획대로 되고있어

좋아,
계획대로 되고있어

올해는 꼭!
운동 시작하기

올해는 꼭!
운동 시작하기

올해는 꼭!
운동 시작하기

올해는 꼭!
운동 시작하기

올해는 꼭!
운동 시작하기

올해는 꼭!
운동 시작하기

부지런하게
일찍 자고, 일찍 일어나기

부지런하게
일찍자고, 일찍 일어나기

부지런하게
일찍자고, 일찍 일어나기

부지런하게
일찍자고, 일찍 일어나기

부지런하게
일찍자고, 일찍 일어나기

부지런하게
일찍자고, 일찍 일어나기

자기 전에
절대 스마트폰 금지

자기 전에
절대 스마트폰 금지

자기 전에
절대 스마트폰 금지

자기 전에
절대 스마트폰 금지

자기 전에
절대 스마트폰 금지

자기 전에
절대 스마트폰 금지

왜 일할 때는
시간이 느리게 갈까

왜 일할 때는
시간이 느리게 갈까

왜 일할 때는
시간이 느리게 갈까

왜 일할 때는
시간이 느리게 갈까

왜 일할 때는
시간이 느리게 갈까

왜 일할 때는
시간이 느리게 갈까

돈 받은 만큼만
일하고 싶다

돈 받은 만큼만
일하고 싶다

돈 받은 만큼만
일하고 싶다

돈 받은 만큼만
일하고 싶다

돈 받은 만큼만
일하고 싶다

돈 받은 만큼만
일하고 싶다

거래처 물량 확인하고
퇴근 전까지 보고서 완료

거래처 물량 확인하고
퇴근 전까지 보고서 완료

거래처 물량 확인하고
퇴근 전까지 보고서 완료

거래처 물량 확인하고
퇴근 전까지 보고서 완료

거래처 물량 확인하고
퇴근 전까지 보고서 완료

거래처 물량 확인하고
퇴근 전까지 보고서 완료

도서관 가서 공부하기
얼른 시험 끝나면 좋겠다

도서관 가서 공부하기
얼른 시험 끝나면 좋겠다

도서관 가서 공부하기
얼른 시험 끝나면 좋겠다

도서관 가서 공부하기
얼른 시험 끝나면 좋겠다

도서관 가서 공부하기
얼른 시험 끝나면 좋겠다

도서관 가서 공부하기
얼른 시험 끝나면 좋겠다

세상에 단 하나뿐인
오늘을 즐기자

세상에 단 하나뿐인
오늘을 즐기자

세상에 단 하나뿐인
오늘을 즐기자

세상에 단 하나뿐인
오늘을 즐기자

세상에 단 하나뿐인
오늘을 즐기자

세상에 단 하나뿐인
오늘을 즐기자

살 빼기 싫어
세상엔 맛있는 게
너무 많아 ㅠ-ㅠ

살 빼기 싫어
세상엔 맛있는게
너무 많아 ㅠ-ㅠ

살 빼기 싫어
세상엔 맛있는게
너무 많아 ㅠ-ㅠ

살 빼기 싫어
세상엔 맛있는게
너무 많아 ㅠ-ㅠ

살 빼기 싫어
세상엔 맛있는게
너무 많아 ㅠ-ㅠ

살 빼기 싫어
세상엔 맛있는게
너무 많아 ㅠ-ㅠ

내일은
비가 안 왔으면
좋겠다

내일은
비가 안 왔으면
좋겠다

내일은
비가 안 왔으면
좋겠다

내일은
비가 안 왔으면
좋겠다

내일은
비가 안 왔으면
좋겠다

내일은
비가 안 왔으면
좋겠다

오늘은 왠지
좋은 일이
생길 것만 같아
오늘은 왠지
좋은 일이
생길 것만 같아
오늘은 왠지
좋은 일이
생길 것만 같아

오늘은 왠지
좋은 일이
생길 것만 같아
오늘은 왠지
좋은 일이
생길 것만 같아
오늘은 왠지
좋은 일이
생길 것만 같아

플러스펜으로
사선체

3일
완성

monami *Plus Pen* 3000·수성

플러스펜

플러스펜은 적당한 마찰력을 가지고 있으며 펜이 종이에 닿으면 큰 힘을 주지 않아도 잘 스며드는 특성을 가지고 있어서 손과 손목에 무리가 가지 않게 쓸 수 있어요. 펜을 잡는 각도와 필압에 따라 어느 정도 두께 변화도 줄 수 있어요. 너무 오랜 시간 종이 위에 머물러 있으면 잉크가 계속 새어 나와서 종이에 번지게 되니 조심해주세요.

사선체

사선체도 동글이체처럼 획수를 줄여서 빨리 쓰는 연습에 좋아요. 또 비스듬히 기울 어진 모양으로 멋들어지게 글씨를 쓰고 싶을 때 활용하면 좋아요. 명언이나 좋은 글 귀를 적을 때에도 잘 어울린답니다.

자음, 모음, 가나다, 단어 연습

◆ 자음 연습

ㄱ	ㄱ	ㄱ	ㄱ	ㄱ	ㄱ
ㄴ	ㄴ	ㄴ	ㄴ	ㄴ	ㄴ
ㄷ	ㄷ	ㄷ	ㄷ	ㄷ	ㄷ
ㄹ	ㄹ	ㄹ	ㄹ	ㄹ	ㄹ
ㅁ	ㅁ	ㅁ	ㅁ	ㅁ	ㅁ
ㅂ	ㅂ	ㅂ	ㅂ	ㅂ	ㅂ
ㅅ	ㅅ	ㅅ	ㅅ	ㅅ	ㅅ
ㅇ	ㅇ	ㅇ	ㅇ	ㅇ	ㅇ
ㅈ	ㅈ	ㅈ	ㅈ	ㅈ	ㅈ
ㅊ	ㅊ	ㅊ	ㅊ	ㅊ	ㅊ
ㅋ	ㅋ	ㅋ	ㅋ	ㅋ	ㅋ
ㅌ	ㅌ	ㅌ	ㅌ	ㅌ	ㅌ
ㅍ	ㅍ	ㅍ	ㅍ	ㅍ	ㅍ
ㅎ	ㅎ	ㅎ	ㅎ	ㅎ	ㅎ

ㅏ	ㅏ	ㅏ	ㅏ	ㅏ	ㅏ				
ㅑ	ㅑ	ㅑ	ㅑ	ㅑ	ㅑ				
ㅓ	ㅓ	ㅓ	ㅓ	ㅓ	ㅓ				
ㅕ	ㅕ	ㅕ	ㅕ	ㅕ	ㅕ				
ㅗ	ㅗ	ㅗ	ㅗ	ㅗ	ㅗ				
ㅛ	ㅛ	ㅛ	ㅛ	ㅛ	ㅛ				
ㅜ	ㅜ	ㅜ	ㅜ	ㅜ	ㅜ				
ㅠ	ㅠ	ㅠ	ㅠ	ㅠ	ㅠ				
ㅡ	ㅡ	ㅡ	ㅡ	ㅡ	ㅡ				
ㅣ	ㅣ	ㅣ	ㅣ	ㅣ	ㅣ				
ㅐ	ㅐ	ㅐ	ㅐ	ㅐ	ㅐ				
ㅒ	ㅒ	ㅒ	ㅒ	ㅒ	ㅒ				
ㅔ	ㅔ	ㅔ	ㅔ	ㅔ	ㅔ				
ㅖ	ㅖ	ㅖ	ㅖ	ㅖ	ㅖ				

◆ 가나다 연습

가	가	가	가	가	가				
나	나	나	나	나	나				
다	다	다	다	다	다				
라	라	라	라	라	라				
마	마	마	마	마	마				
바	바	바	바	바	바				
사	사	사	사	사	사				
아	아	아	아	아	아				
자	자	자	자	자	자				
차	차	차	차	차	차				
카	카	카	카	카	카				
타	타	타	타	타	타				
파	파	파	파	파	파				
하	하	하	하	하	하				

◆ 단어 연습

간호사	간호사	간호사	간호사	간호사	간호사
냉장고	냉장고	냉장고	냉장고	냉장고	냉장고
돌멩이	돌멩이	돌멩이	돌멩이	돌멩이	돌멩이
런던	런던	런던	런던	런던	런던
마음씨	마음씨	마음씨	마음씨	마음씨	마음씨
바람	바람	바람	바람	바람	바람
새소리	새소리	새소리	새소리	새소리	새소리
어린이	어린이	어린이	어린이	어린이	어린이

자전거	자전거	자전거	자전거	자전거	자전거
책임감	책임감	책임감	책임감	책임감	책임감
카레	카레	카레	카레	카레	카레
타이머	타이머	타이머	타이머	타이머	타이머
팔꿈치	팔꿈치	팔꿈치	팔꿈치	팔꿈치	팔꿈치
하루	하루	하루	하루	하루	하루
거북이	거북이	거북이	거북이	거북이	거북이
눈사람	눈사람	눈사람	눈사람	눈사람	눈사람
도서관	도서관	도서관	도서관	도서관	도서관

로봇	로봇	로봇	로봇	로봇	로봇
미술	미술	미술	미술	미술	미술
베이징	베이징	베이징	베이징	베이징	베이징
섬나라	섬나라	섬나라	섬나라	섬나라	섬나라
오랫동안	오랫동안	오랫동안	오랫동안	오랫동안	오랫동안
정류장	정류장	정류장	정류장	정류장	정류장
찰나	찰나	찰나	찰나	찰나	찰나
코웃음	코웃음	코웃음	코웃음	코웃음	코웃음
티끌	티끌	티끌	티끌	티끌	티끌

평안	평안	평안	평안	평안	평안
호박씨	호박씨	호박씨	호박씨	호박씨	호박씨
구슬	구슬	구슬	구슬	구슬	구슬
나그네	나그네	나그네	나그네	나그네	나그네
드라마	드라마	드라마	드라마	드라마	드라마
런치	런치	런치	런치	런치	런치
망고	망고	망고	망고	망고	망고
벌써	벌써	벌써	벌써	벌써	벌써
소망	소망	소망	소망	소망	소망

유월	유월	유월	유월	유월	유월
작가	작가	작가	작가	작가	작가
차별	차별	차별	차별	차별	차별
케이크	케이크	케이크	케이크	케이크	케이크
틈새	틈새	틈새	틈새	틈새	틈새
표현	표현	표현	표현	표현	표현
휴일	휴일	휴일	휴일	휴일	휴일
가시나무	가시나무	가시나무	가시나무	가시나무	가시나무
날짜	날짜	날짜	날짜	날짜	날짜

당신	당신	당신	당신	당신	당신
레스토랑	레스토랑	레스토랑	레스토랑	레스토랑	레스토랑
먹구름	먹구름	먹구름	먹구름	먹구름	먹구름
비빔밥	비빔밥	비빔밥	비빔밥	비빔밥	비빔밥
생각	생각	생각	생각	생각	생각
약속	약속	약속	약속	약속	약속
주말	주말	주말	주말	주말	주말
촉감	촉감	촉감	촉감	촉감	촉감
칼국수	칼국수	칼국수	칼국수	칼국수	칼국수

짧은 문장 연습

기다릴게요 기다릴게요 기다릴게요

기다릴게요 기다릴게요 기다릴게요

잊지 말아요 잊지 말아요 잊지 말아요

잊지 말아요 잊지 말아요 잊지 말아요

행운을 빌어요 행운을 빌어요 행운을 빌어요

행운을 빌어요 행운을 빌어요 행운을 빌어요

그저 그런 하루 그저 그런 하루 그저 그런 하루

그저 그런 하루 그저 그런 하루 그저 그런 하루

시작이 반이다 시작이 반이다 시작이 반이다

시작이 반이다 시작이 반이다 시작이 반이다

지금을 즐기자 지금을 즐기자 지금을 즐기자

지금을 즐기자 지금을 즐기자 지금을 즐기자

현재에 열중하라 현재에 열중하라 현재에 열중하라

현재에 열중하라 현재에 열중하라 현재에 열중하라

욕심은 끝이 없다 욕심은 끝이 없다 욕심은 끝이 없다

욕심은 끝이 없다 욕심은 끝이 없다 욕심은 끝이 없다

이 또한 지나가리라 이 또한 지나가리라 이 또한 지나가리라

이 또한 지나가리라 이 또한 지나가리라 이 또한 지나가리라

그럼에도 불구하고　　　그럼에도 불구하고　　　그럼에도 불구하고

그럼에도 불구하고　　　그럼에도 불구하고　　　그럼에도 불구하고

절대 포기하지 마　　　절대 포기하지 마　　　절대 포기하지 마

절대 포기하지 마　　　절대 포기하지 마　　　절대 포기하지 마

조금 서툴러도 돼　　　조금 서툴러도 돼　　　조금 서툴러도 돼

조금 서툴러도 돼　　　조금 서툴러도 돼　　　조금 서툴러도 돼

깊은 밤하늘의 별　　깊은 밤하늘의 별　　깊은 밤하늘의 별

깊은 밤하늘의 별　　깊은 밤하늘의 별　　깊은 밤하늘의 별

아는 건 힘, 모르는 건 약　아는 건 힘, 모르는 건 약　아는 건 힘, 모르는 건 약

아는 건 힘, 모르는 건 약　아는 건 힘, 모르는 건 약　아는 건 힘, 모르는 건 약

늘 처음처럼　　　늘 처음처럼　　　늘 처음처럼

늘 처음처럼　　　늘 처음처럼　　　늘 처음처럼

선물 같은 하루 선물 같은 하루 선물 같은 하루

선물 같은 하루 선물 같은 하루 선물 같은 하루

힘내자 청춘 힘내자 청춘 힘내자 청춘

힘내자 청춘 힘내자 청춘 힘내자 청춘

여행 같은 매일매일 여행 같은 매일매일 여행 같은 매일매일

여행 같은 매일매일 여행 같은 매일매일 여행 같은 매일매일

뿌린 대로 거둔다 뿌린 대로 거둔다 뿌린 대로 거둔다

뿌린 대로 거둔다 뿌린 대로 거둔다 뿌린 대로 거둔다

잔소리는 거절한다 잔소리는 거절한다 잔소리는 거절한다

잔소리는 거절한다 잔소리는 거절한다 잔소리는 거절한다

최선을 다하자 최선을 다하자 최선을 다하자

최선을 다하자 최선을 다하자 최선을 다하자

소소하고 확실한 행복 소소하고 확실한 행복 소소하고 확실한 행복

소소하고 확실한 행복 소소하고 확실한 행복 소소하고 확실한 행복

위기를 기회로 만들어라 위기를 기회로 만들어라 위기를 기회로 만들어라

위기를 기회로 만들어라 위기를 기회로 만들어라 위기를 기회로 만들어라

늘 처음처럼 늘 처음처럼 늘 처음처럼

늘 처음처럼 늘 처음처럼 늘 처음처럼

긴 문장 연습

청춘은 미숙해서
아름다운 것

청춘은 미숙해서
아름다운 것

청춘은 미숙해서
아름다운 것

청춘은 미숙해서
아름다운 것

청춘은 미숙해서
아름다운 것

청춘은 미숙해서
아름다운 것

큰 꿈은
깨진 조각도 크다

큰 꿈은
깨진 조각도 크다

큰 꿈은
깨진 조각도 크다

큰 꿈은
깨진 조각도 크다

큰 꿈은
깨진 조각도 크다

큰 꿈은
깨진 조각도 크다

상상할 수 있는 모든 것이
현실이다

상상할 수 있는 모든 것이
현실이다

상상할 수 있는 모든 것이
현실이다

상상할 수 있는 모든 것이
현실이다

상상할 수 있는 모든 것이
현실이다

상상할 수 있는 모든 것이
현실이다

희망을 가지고 있는 한
두려워할 것은 없다

희망을 가지고 있는 한
두려워할 것은 없다

희망을 가지고 있는 한
두려워할 것은 없다

희망을 가지고 있는 한
두려워할 것은 없다

희망을 가지고 있는 한
두려워할 것은 없다

희망을 가지고 있는 한
두려워할 것은 없다

아무것도 하지 않으면
아무 일도 일어나지 않는다

아무것도 하지 않으면
아무 일도 일어나지 않는다

아무것도 하지 않으면
아무 일도 일어나지 않는다

아무것도 하지 않으면
아무 일도 일어나지 않는다

아무것도 하지 않으면
아무 일도 일어나지 않는다

아무것도 하지 않으면
아무 일도 일어나지 않는다

흔들리지 않고
피는 꽃은 없다

흔들리지 않고
피는 꽃은 없다

흔들리지 않고
피는 꽃은 없다

흔들리지 않고
피는 꽃은 없다

흔들리지 않고
피는 꽃은 없다

흔들리지 않고
피는 꽃은 없다

좋은 습관은
인생을 바꾼다

좋은 습관은
인생을 바꾼다

좋은 습관은
인생을 바꾼다

좋은 습관은
인생을 바꾼다

좋은 습관은
인생을 바꾼다

좋은 습관은
인생을 바꾼다

종종 작은 기회로부터
위대한 업적이 시작된다

종종 작은 기회로부터
위대한 업적이 시작된다

종종 작은 기회로부터
위대한 업적이 시작된다

종종 작은 기회로부터
위대한 업적이 시작된다

종종 작은 기회로부터
위대한 업적이 시작된다

종종 작은 기회로부터
위대한 업적이 시작된다

때로는 한순간의 결정이
인생을 바꾼다

때로는 한순간의 결정이
인생을 바꾼다

때로는 한순간의 결정이
인생을 바꾼다

때로는 한순간의 결정이
인생을 바꾼다

때로는 한순간의 결정이
인생을 바꾼다

때로는 한순간의 결정이
인생을 바꾼다

인생은 짧고
사랑할 시간은
더 짧다

인생은 짧고
사랑할 시간은
더 짧다

인생은 짧고
사랑할 시간은
더 짧다

인생은 짧고
사랑할 시간은
더 짧다

인생은 짧고
사랑할 시간은
더 짧다

인생은 짧고
사랑할 시간은
더 짧다

꽃이 피어서
봄이 아니라
당신이 와서 봄이다

꽃이 피어서
봄이 아니라
당신이 와서 봄이다

꽃이 피어서
봄이 아니라
당신이 와서 봄이다

꽃이 피어서
봄이 아니라
당신이 와서 봄이다

꽃이 피어서
봄이 아니라
당신이 와서 봄이다

꽃이 피어서
봄이 아니라
당신이 와서 봄이다

남들이
나와 같지 않다는 점을
인정하라

남들이
나와 같지 않다는 점을
인정하라

남들이
나와 같지 않다는 점을
인정하라

남들이
나와 같지 않다는 점을
인정하라

남들이
나와 같지 않다는 점을
인정하라

남들이
나와 같지 않다는 점을
인정하라

PART 3

좀 더 특별한 필기구로 연습해요

좀 더 특별한 필기구인 색연필, 모나미붓펜, 사각닙펜으로
각각의 펜에 어울리는 글씨체를 자음, 모음부터
단어, 짧은 문장, 긴 문장까지 다양하게 연습합니다.
꾸준한 연습을 통해 자랑하고 싶은 손글씨를 만들어보세요.

색연필로
사각사각체

3일
완성

· Color pencil ·

색연필

색연필은 색상이 다양해서 강조하고 싶은 글씨는 색상을 다르게 한다든지 글씨 주변
을 꾸며준다든지 해서 효과를 줄 수 있어요. 돌려서 쓰는 색연필보다 깎아서 쓰는 색
연필이 손글씨 연습에 적합해요.

사각사각체

사각사각 선이 그어지는 색연필의 특성에 어울리는 각진 글씨체예요. 색연필은 쓰다
보면 끝이 뭉툭해져서 두께가 일정하지 않고 조금 삐뚤빼뚤해 보이는 매력이 있어
요. 글씨가 너무 틀어져서 가독성을 해치지 않도록 주의하며 연습해보세요.

자음, 모음, 가나다, 단어 연습

◆ 자음 연습

ㄱ	ㄱ	ㄱ	ㄱ	ㄱ	ㄱ
ㄴ	ㄴ	ㄴ	ㄴ	ㄴ	ㄴ
ㄷ	ㄷ	ㄷ	ㄷ	ㄷ	ㄷ
ㄹ	ㄹ	ㄹ	ㄹ	ㄹ	ㄹ
ㄲ	ㄲ	ㄲ	ㄲ	ㄲ	ㄲ
ㅂ	ㅂ	ㅂ	ㅂ	ㅂ	ㅂ
ㅅ	ㅅ	ㅅ	ㅅ	ㅅ	ㅅ
ㅇ	ㅇ	ㅇ	ㅇ	ㅇ	ㅇ
ㅈ	ㅈ	ㅈ	ㅈ	ㅈ	ㅈ
ㅊ	ㅊ	ㅊ	ㅊ	ㅊ	ㅊ
ㅋ	ㅋ	ㅋ	ㅋ	ㅋ	ㅋ
ㅌ	ㅌ	ㅌ	ㅌ	ㅌ	ㅌ
ㅍ	ㅍ	ㅍ	ㅍ	ㅍ	ㅍ
ㅎ	ㅎ	ㅎ	ㅎ	ㅎ	ㅎ

◆ 모음 연습

ㅏ	ㅏ	ㅏ	ㅏ	ㅏ	ㅏ				
ㅑ	ㅑ	ㅑ	ㅑ	ㅑ	ㅑ				
ㅓ	ㅓ	ㅓ	ㅓ	ㅓ	ㅓ				
ㅕ	ㅕ	ㅕ	ㅕ	ㅕ	ㅕ				
ㅗ	ㅗ	ㅗ	ㅗ	ㅗ	ㅗ				
ㅛ	ㅛ	ㅛ	ㅛ	ㅛ	ㅛ				
ㅜ	ㅜ	ㅜ	ㅜ	ㅜ	ㅜ				
ㅠ	ㅠ	ㅠ	ㅠ	ㅠ	ㅠ				
ㅡ	ㅡ	ㅡ	ㅡ	ㅡ	ㅡ				
ㅣ	ㅣ	ㅣ	ㅣ	ㅣ	ㅣ				
ㅐ	ㅐ	ㅐ	ㅐ	ㅐ	ㅐ				
ㅒ	ㅒ	ㅒ	ㅒ	ㅒ	ㅒ				
ㅔ	ㅔ	ㅔ	ㅔ	ㅔ	ㅔ				
ㅖ	ㅖ	ㅖ	ㅖ	ㅖ	ㅖ				

가 가 가 가 가 가

나 나 나 나 나 나

다 다 다 다 다 다

라 라 라 라 라 라

마 마 마 마 마 마

바 바 바 바 바 바

사 사 사 사 사 사

아 아 아 아 아 아

자 자 자 자 자 자

차 차 차 차 차 차

카 카 카 카 카 카

타 타 타 타 타 타

파 파 파 파 파 파

하 하 하 하 하 하

고래	고래	고래	고래	고래	고래
나무	나무	나무	나무	나무	나무
다정	다정	다정	다정	다정	다정
런웨이	런웨이	런웨이	런웨이	런웨이	런웨이
말소리	말소리	말소리	말소리	말소리	말소리
버릇	버릇	버릇	버릇	버릇	버릇
새봄	새봄	새봄	새봄	새봄	새봄
어른	어른	어른	어른	어른	어른

정답	정답	정답	정답	정답	정답
차이점	차이점	차이점	차이점	차이점	차이점
카메라	카메라	카메라	카메라	카메라	카메라
탈출	탈출	탈출	탈출	탈출	탈출
판박이	판박이	판박이	판박이	판박이	판박이
호랑이	호랑이	호랑이	호랑이	호랑이	호랑이
그네	그네	그네	그네	그네	그네
농담	농담	농담	농담	농담	농담
디딤돌	디딤돌	디딤돌	디딤돌	디딤돌	디딤돌

죤터퇴	죤터퇴	죤터퇴	죤터퇴	죤터퇴	죤터퇴
무죠	무죠	무죠	무죠	무죠	무죠
별명	별명	별명	별명	별명	별명
석양	석양	석양	석양	석양	석양
아프리카	아프리카	아프리카	아프리카	아프리카	아프리카
지름길	지름길	지름길	지름길	지름길	지름길
책갈피	책갈피	책갈피	책갈피	책갈피	책갈피
크림	크림	크림	크림	크림	크림
타락	타락	타락	타락	타락	타락

풀빛	풀빛	풀빛	풀빛	풀빛	풀빛
흐름	흐름	흐름	흐름	흐름	흐름
공감	공감	공감	공감	공감	공감
날벼락	날벼락	날벼락	날벼락	날벼락	날벼락
두려움	두려움	두려움	두려움	두려움	두려움
횡데부	횡데부	횡데부	횡데부	횡데부	횡데부
메밀국수	메밀국수	메밀국수	메밀국수	메밀국수	메밀국수
비행기	비행기	비행기	비행기	비행기	비행기
스물	스물	스물	스물	스물	스물

오렌지	오렌지	오렌지	오렌지	오렌지	오렌지
작업실	작업실	작업실	작업실	작업실	작업실
체력	체력	체력	체력	체력	체력
콤플렉스	콤플렉스	콤플렉스	콤플렉스	콤플렉스	콤플렉스
터널	터널	터널	터널	터널	터널
포장마차	포장마차	포장마차	포장마차	포장마차	포장마차
혼잣말	혼잣말	혼잣말	혼잣말	혼잣말	혼잣말
거북이	거북이	거북이	거북이	거북이	거북이
누룽지	누룽지	누룽지	누룽지	누룽지	누룽지

덩어리	덩어리	덩어리	덩어리	덩어리	덩어리
레스토랑	레스토랑	레스토랑	레스토랑	레스토랑	레스토랑
명필	명필	명필	명필	명필	명필
베란다	베란다	베란다	베란다	베란다	베란다
실력	실력	실력	실력	실력	실력
열정	열정	열정	열정	열정	열정
종이컵	종이컵	종이컵	종이컵	종이컵	종이컵
철학자	철학자	철학자	철학자	철학자	철학자
케첩	케첩	케첩	케첩	케첩	케첩

짧은 문장 연습

너무 잘했어 너무 잘했어 너무 잘했어

너무 잘했어 너무 잘했어 너무 잘했어

시간이 필요해 시간이 필요해 시간이 필요해

시간이 필요해 시간이 필요해 시간이 필요해

그래도 어쩌겠어 그래도 어쩌겠어 그래도 어쩌겠어

그래도 어쩌겠어 그래도 어쩌겠어 그래도 어쩌겠어

이불 밖은 위험해 이불 밖은 위험해 이불 밖은 위험해

이불 밖은 위험해 이불 밖은 위험해 이불 밖은 위험해

오늘 뭐 먹지 오늘 뭐 먹지 오늘 뭐 먹지

오늘 뭐 먹지 오늘 뭐 먹지 오늘 뭐 먹지

다음에 또 만나요 다음에 또 만나요 다음에 또 만나요

다음에 또 만나요 다음에 또 만나요 다음에 또 만나요

괜찮아 청춘이야 괜찮아 청춘이야 괜찮아 청춘이야

괜찮아 청춘이야 괜찮아 청춘이야 괜찮아 청춘이야

고생했어 오늘도 고생했어 오늘도 고생했어 오늘도

고생했어 오늘도 고생했어 오늘도 고생했어 오늘도

오래도록 간직할게 오래도록 간직할게 오래도록 간직할게

오래도록 간직할게 오래도록 간직할게 오래도록 간직할게

라떼는 말이야 라떼는 말이야 라떼는 말이야

라떼는 말이야 라떼는 말이야 라떼는 말이야

달빛 아래 너와 나 달빛 아래 너와 나 달빛 아래 너와 나

달빛 아래 너와 나 달빛 아래 너와 나 달빛 아래 너와 나

너를 지켜줄게 너를 지켜줄게 너를 지켜줄게

너를 지켜줄게 너를 지켜줄게 너를 지켜줄게

떡볶이 먹으러 갈래?　떡볶이 먹으러 갈래?　떡볶이 먹으러 갈래?

떡볶이 먹으러 갈래?　떡볶이 먹으러 갈래?　떡볶이 먹으러 갈래?

쓴 커피와 달다구리　쓴 커피와 달다구리　쓴 커피와 달다구리

쓴 커피와 달다구리　쓴 커피와 달다구리　쓴 커피와 달다구리

아무 걱정 말아요　아무 걱정 말아요　아무 걱정 말아요

아무 걱정 말아요　아무 걱정 말아요　아무 걱정 말아요

너는 더 빛날 거야　　　너는 더 빛날 거야　　　너는 더 빛날 거야

너는 더 빛날 거야　　　너는 더 빛날 거야　　　너는 더 빛날 거야

좋은 것만 줄게요　　　좋은 것만 줄게요　　　좋은 것만 줄게요

좋은 것만 줄게요　　　좋은 것만 줄게요　　　좋은 것만 줄게요

내 손을 잡아줘　　　내 손을 잡아줘　　　내 손을 잡아줘

내 손을 잡아줘　　　내 손을 잡아줘　　　내 손을 잡아줘

그때가 좋았어　　　그때가 좋았어　　　그때가 좋았어

그때가 좋았어　　　그때가 좋았어　　　그때가 좋았어

난 너뿐이야　　　난 너뿐이야　　　난 너뿐이야

난 너뿐이야　　　난 너뿐이야　　　난 너뿐이야

여행을 떠나자　　　여행을 떠나자　　　여행을 떠나자

여행을 떠나자　　　여행을 떠나자　　　여행을 떠나자

예쁜 말만 하자 예쁜 말만 하자 예쁜 말만 하자

예쁜 말만 하자 예쁜 말만 하자 예쁜 말만 하자

가을이 오면 가을이 오면 가을이 오면

가을이 오면 가을이 오면 가을이 오면

아프지 말아요 아프지 말아요 아프지 말아요

아프지 말아요 아프지 말아요 아프지 말아요

긴 문장 연습

으쌰으쌰
다 함께 힘내요

으쌰으쌰
다 함께 힘내요

으쌰으쌰
다 함께 힘내요

으쌰으쌰
다 함께 힘내요

으쌰으쌰
다 함께 힘내요

으쌰으쌰
다 함께 힘내요

당신의 오늘을
응원합니다

당신의 오늘을
응원합니다

당신의 오늘을
응원합니다

당신의 오늘을
응원합니다

당신의 오늘을
응원합니다

당신의 오늘을
응원합니다

추운 겨울이 지나면
곧 봄이 온다

추운 겨울이 지나면
곧 봄이 온다

추운 겨울이 지나면
곧 봄이 온다

추운 겨울이 지나면
곧 봄이 온다

추운 겨울이 지나면
곧 봄이 온다

추운 겨울이 지나면
곧 봄이 온다

버릴 것은
과감하게 버리자

버릴 것은
과감하게 버리자

버릴 것은
과감하게 버리자

버릴 것은
과감하게 버리자

버릴 것은
과감하게 버리자

버릴 것은
과감하게 버리자

기운내, 내일이 있잖아	기운내, 내일이 있잖아
기운내, 내일이 있잖아	기운내, 내일이 있잖아
기운내, 내일이 있잖아	기운내, 내일이 있잖아

포기하지 않으면
길은 있어

포기하지 않으면
길은 있어

포기하지 않으면
길은 있어

포기하지 않으면
길은 있어

포기하지 않으면
길은 있어

포기하지 않으면
길은 있어

네 꿈을 꽃 피울
그날까지

네 꿈을 꽃 피울
그날까지

네 꿈을 꽃 피울
그날까지

네 꿈을 꽃 피울
그날까지

네 꿈을 꽃 피울
그날까지

네 꿈을 꽃 피울
그날까지

오늘도
행복한 일만
가득하길

오늘도
행복한 일만
가득하길

오늘도
행복한 일만
가득하길

오늘도
행복한 일만
가득하길

오늘도
행복한 일만
가득하길

오늘도
행복한 일만
가득하길

여름날의
아이스크림처럼
시원해

여름날의
아이스크림처럼
시원해

여름날의
아이스크림처럼
시원해

여름날의
아이스크림처럼
시원해

여름날의
아이스크림처럼
시원해

여름날의
아이스크림처럼
시원해

인생은
속도가 아니라
방향이다

인생은
속도가 아니라
방향이다

인생은
속도가 아니라
방향이다

인생은
속도가 아니라
방향이다

인생은
속도가 아니라
방향이다

인생은
속도가 아니라
방향이다

어디서부터
잘못된 건지
모르겠어

어디서부터
잘못된 건지
모르겠어

어디서부터
잘못된 건지
모르겠어

어디서부터
잘못된 건지
모르겠어

어디서부터
잘못된 건지
모르겠어

어디서부터
잘못된 건지
모르겠어

144

햇살보다
눈부신
너의 미소

햇살보다
눈부신
너의 미소

햇살보다
눈부신
너의 미소

햇살보다
눈부신
너의 미소

햇살보다
눈부신
너의 미소

햇살보다
눈부신
너의 미소

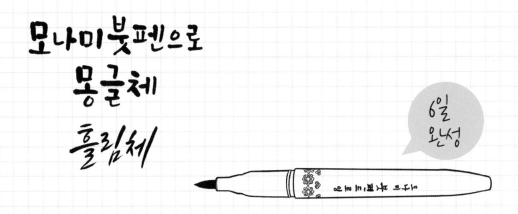

모나미붓펜

스펀지 형태의 붓펜으로 부드러운 필기감을 가졌으며 펜을 잡는 각도와 필압으로 두께를 조절하며 쓸 수 있어요. 다양한 두께를 표현할 수 있어서 일상생활에서뿐만 아니라 캘리그라피를 할 때도 많이 사용하는 펜이에요.

몽글체, 흘림체

필압 조절로 여러 가지 느낌의 글씨체를 자유자재로 표현할 수 있어요. 귀여운 느낌의 글씨체인 몽글체와 어른스러운 글씨체인 흘림체를 필압에 유의하면서 연습해보세요.

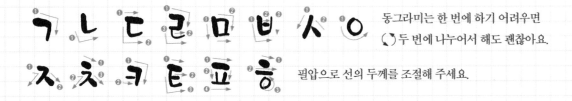

동그라미는 한 번에 하기 어려우면 두 번에 나누어서 해도 괜찮아요.

필압으로 선의 두께를 조절해 주세요.

몽글체 자음, 모음, 가나다, 단어 연습

◆ 자음 연습

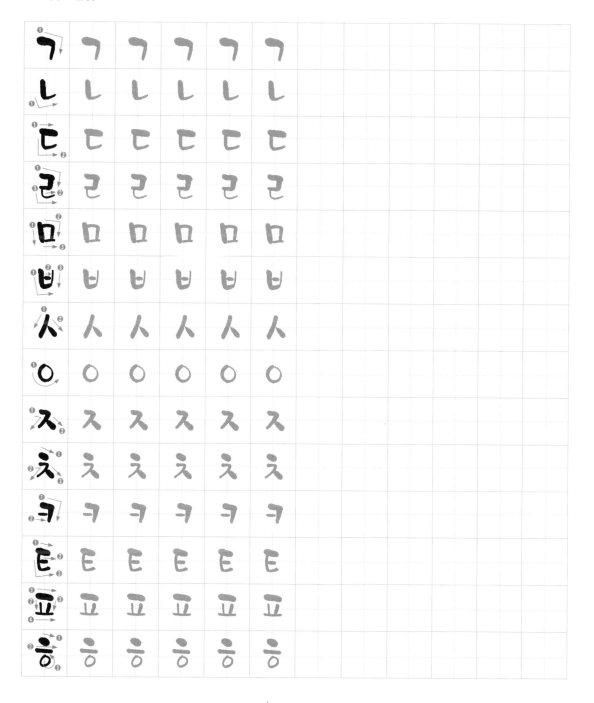

ㅏ	ㅏ	ㅏ	ㅏ	ㅏ	ㅏ						
ㅑ	ㅑ	ㅑ	ㅑ	ㅑ	ㅑ						
ㅓ	ㅓ	ㅓ	ㅓ	ㅓ	ㅓ						
ㅕ	ㅕ	ㅕ	ㅕ	ㅕ	ㅕ						
ㅗ	ㅗ	ㅗ	ㅗ	ㅗ	ㅗ						
ㅛ	ㅛ	ㅛ	ㅛ	ㅛ	ㅛ						
ㅜ	ㅜ	ㅜ	ㅜ	ㅜ	ㅜ						
ㅠ	ㅠ	ㅠ	ㅠ	ㅠ	ㅠ						
ㅡ	ㅡ	ㅡ	ㅡ	ㅡ	ㅡ						
ㅣ	ㅣ	ㅣ	ㅣ	ㅣ	ㅣ						
ㅐ	ㅐ	ㅐ	ㅐ	ㅐ	ㅐ						
ㅒ	ㅒ	ㅒ	ㅒ	ㅒ	ㅒ						
ㅔ	ㅔ	ㅔ	ㅔ	ㅔ	ㅔ						
ㅖ	ㅖ	ㅖ	ㅖ	ㅖ	ㅖ						

◆ 가나다 연습

가 가 가 가 가 가

나 나 나 나 나 나

다 다 다 다 다 다

라 라 라 라 라 라

마 마 마 마 마 마

바 바 바 바 바 바

사 사 사 사 사 사

아 아 아 아 아 아

자 자 자 자 자 자

차 차 차 차 차 차

카 카 카 카 카 카

타 타 타 타 타 타

파 파 파 파 파 파

하 하 하 하 하 하

◆ 단어 연습

개미	개미	개미	개미	개미	개미
나비	나비	나비	나비	나비	나비
다양	다양	다양	다양	다양	다양
럭비	럭비	럭비	럭비	럭비	럭비
마을	마을	마을	마을	마을	마을
바닥	바닥	바닥	바닥	바닥	바닥
새날	새날	새날	새날	새날	새날

정리	정리	정리	정리	정리	정리
치즈	치즈	치즈	치즈	치즈	치즈
콜라	콜라	콜라	콜라	콜라	콜라
편지	편지	편지	편지	편지	편지
홍차	홍차	홍차	홍차	홍차	홍차
교실	교실	교실	교실	교실	교실
느림보	느림보	느림보	느림보	느림보	느림보
동치미	동치미	동치미	동치미	동치미	동치미

먼지	먼지	먼지	먼지	먼지	먼지
불장난	불장난	불장난	불장난	불장난	불장난
소나기	소나기	소나기	소나기	소나기	소나기
여름	여름	여름	여름	여름	여름
지붕	지붕	지붕	지붕	지붕	지붕
축제	축제	축제	축제	축제	축제
커피	커피	커피	커피	커피	커피
피자	피자	피자	피자	피자	피자

감자	감자	감자	감자	감자	감자
날개옷	날개옷	날개옷	날개옷	날개옷	날개옷
대접	대접	대접	대접	대접	대접
루틴	루틴	루틴	루틴	루틴	루틴
보자기	보자기	보자기	보자기	보자기	보자기
성격	성격	성격	성격	성격	성격
우주	우주	우주	우주	우주	우주
젤리	젤리	젤리	젤리	젤리	젤리

창작	창작	창작	창작	창작	창작
칵테일	칵테일	칵테일	칵테일	칵테일	칵테일
풋내기	풋내기	풋내기	풋내기	풋내기	풋내기
허공	허공	허공	허공	허공	허공
거품	거품	거품	거품	거품	거품
녹음	녹음	녹음	녹음	녹음	녹음
닷새	닷새	닷새	닷새	닷새	닷새
림보	림보	림보	림보	림보	림보

비누	비누	비누	비누	비누	비누
수영장	수영장	수영장	수영장	수영장	수영장
악수	악수	악수	악수	악수	악수
주소	주소	주소	주소	주소	주소
청소년	청소년	청소년	청소년	청소년	청소년
캥거루	캥거루	캥거루	캥거루	캥거루	캥거루
표정	표정	표정	표정	표정	표정
회화	회화	회화	회화	회화	회화

사랑스러워　　사랑스러워　　사랑스러워

사랑스러워　　사랑스러워　　사랑스러워

정말 고마워　　정말 고마워　　정말 고마워

정말 고마워　　정말 고마워　　정말 고마워

너와 함께라면　　너와 함께라면

너와 함께라면　　너와 함께라면

내일 나랑 놀자 내일 나랑 놀자

내일 나랑 놀자 내일 나랑 놀자

봄처럼 따뜻해 봄처럼 따뜻해

봄처럼 따뜻해 봄처럼 따뜻해

오늘도 즐거워 오늘도 즐거워

오늘도 즐거워 오늘도 즐거워

치킨 시켜봤어 치킨 시켜봤어

치킨 시켜봤어 치킨 시켜봤어

예감 좋은 날 예감 좋은 날 예감 좋은 날

예감 좋은 날 예감 좋은 날 예감 좋은 날

내 마음을 봐줘 내 마음을 봐줘

내 마음을 봐줘 내 마음을 봐줘

행복하자 우리 행복하자 우리

행복하자 우리 행복하자 우리

밥 한번 먹자 밥 한번 먹자

밥 한번 먹자 밥 한번 먹자

하늘만큼 땅만큼 하늘만큼 땅만큼

하늘만큼 땅만큼 하늘만큼 땅만큼

몽글체 긴 문장 연습

살랑살랑
머리 위로 부는 바람

살랑살랑
머리 위로 부는 바람

살랑살랑
머리 위로 부는 바람

살랑살랑
머리 위로 부는 바람

살랑살랑
머리 위로 부는 바람

살랑살랑
머리 위로 부는 바람

오랫동안
옆에 있어 주세요

오랫동안
옆에 있어 주세요

오랫동안
옆에 있어 주세요

오랫동안
옆에 있어 주세요

오랫동안
옆에 있어 주세요

오랫동안
옆에 있어 주세요

지금 잡은 두 손
놓지 않을게요

지금 잡은 두 손
놓지 않을게요

지금 잡은 두 손
놓지 않을게요

지금 잡은 두 손
놓지 않을게요

지금 잡은 두 손
놓지 않을게요

지금 잡은 두 손
놓지 않을게요

오늘은
하루종일 집에서
뒹굴뒹굴

오늘은
하루종일 집에서
뒹굴뒹굴

오늘은
하루종일 집에서
뒹굴뒹굴

오늘은
하루종일 집에서
뒹굴뒹굴

오늘은
하루종일 집에서
뒹굴뒹굴

오늘은
하루종일 집에서
뒹굴뒹굴

우리 두 사람
서로의 쉴 곳이
되어주리

우리 두 사람
서로의 쉴 곳이
되어주리

우리 두 사람
서로의 쉴 곳이
되어주리

우리 두 사람
서로의 쉴 곳이
되어주리

우리 두 사람
서로의 쉴 곳이
되어주리

우리 두 사람
서로의 쉴 곳이
되어주리

너만 보면
심장이 ♡
콩닥콩닥

너만 보면
심장이 ♡
콩닥콩닥

너만 보면
심장이 ♡
콩닥콩닥

너만 보면
심장이 ♡
콩닥콩닥

너만 보면
심장이 ♡
콩닥콩닥

너만 보면
심장이 ♡
콩닥콩닥

흘림체 자음, 모음, 가나다, 단어 연습

◆ 자음 연습

ㄱ	ㄱ	ㄱ	ㄱ	ㄱ	ㄱ				
ㄴ	ㄴ	ㄴ	ㄴ	ㄴ	ㄴ				
ㄷ	ㄷ	ㄷ	ㄷ	ㄷ	ㄷ				
ㄹ	ㄹ	ㄹ	ㄹ	ㄹ	ㄹ				
ㅁ	ㅁ	ㅁ	ㅁ	ㅁ	ㅁ				
ㅂ	ㅂ	ㅂ	ㅂ	ㅂ	ㅂ				
ㅅ	ㅅ	ㅅ	ㅅ	ㅅ	ㅅ				
ㅇ	ㅇ	ㅇ	ㅇ	ㅇ	ㅇ				
ㅈ	ㅈ	ㅈ	ㅈ	ㅈ	ㅈ				
ㅊ	ㅊ	ㅊ	ㅊ	ㅊ	ㅊ				
ㅋ	ㅋ	ㅋ	ㅋ	ㅋ	ㅋ				
ㅌ	ㅌ	ㅌ	ㅌ	ㅌ	ㅌ				
ㅍ	ㅍ	ㅍ	ㅍ	ㅍ	ㅍ				
ㅎ	ㅎ	ㅎ	ㅎ	ㅎ	ㅎ				

ㅏ ㅏ ㅏ ㅏ ㅏ ㅏ

ㅑ ㅑ ㅑ ㅑ ㅑ ㅑ

ㅓ ㅓ ㅓ ㅓ ㅓ ㅓ

ㅕ ㅕ ㅕ ㅕ ㅕ ㅕ

ㅗ ㅗ ㅗ ㅗ ㅗ ㅗ

ㅛ ㅛ ㅛ ㅛ ㅛ ㅛ

ㅜ ㅜ ㅜ ㅜ ㅜ ㅜ

ㅠ ㅠ ㅠ ㅠ ㅠ ㅠ

ㅡ ㅡ ㅡ ㅡ ㅡ ㅡ

ㅣ ㅣ ㅣ ㅣ ㅣ ㅣ

ㅐ ㅐ ㅐ ㅐ ㅐ ㅐ

ㅒ ㅒ ㅒ ㅒ ㅒ ㅒ

ㅔ ㅔ ㅔ ㅔ ㅔ ㅔ

ㅖ ㅖ ㅖ ㅖ ㅖ ㅖ

◆ 가나다 연습

가 가 가 가 가 가

나 나 나 나 나 나

다 다 다 다 다 다

라 라 라 라 라 라

마 마 마 마 마 마

바 바 바 바 바 바

사 사 사 사 사 사

아 아 아 아 아 아

자 자 자 자 자 자

차 차 차 차 차 차

카 카 카 카 카 카

타 타 타 타 타 타

파 파 파 파 파 파

하 하 하 하 하 하

◆ 단어 연습

구두	구두	구두	구두	구두	구두
나방	나방	나방	나방	나방	나방
달력	달력	달력	달력	달력	달력
로망	로망	로망	로망	로망	로망
마침표	마침표	마침표	마침표	마침표	마침표
비옷	비옷	비옷	비옷	비옷	비옷
세탁기	세탁기	세탁기	세탁기	세탁기	세탁기

잠깐	잠깐	잠깐	잠깐	잠깐	잠깐
차츰	차츰	차츰	차츰	차츰	차츰
태권도	태권도	태권도	태권도	태권도	태권도
패션쇼	패션쇼	패션쇼	패션쇼	패션쇼	패션쇼
휴지통	휴지통	휴지통	휴지통	휴지통	휴지통
기린	기린	기린	기린	기린	기린
냄비	냄비	냄비	냄비	냄비	냄비
들녁	들녁	들녁	들녁	들녁	들녁

르네상스	르네상스	르네상스	르네상스	르네상스	르네상스
배드민턴	배드민턴	배드민턴	배드민턴	배드민턴	배드민턴
살림	살림	살림	살림	살림	살림
어깨	어깨	어깨	어깨	어깨	어깨
장담	장담	장담	장담	장담	장담
착각	착각	착각	착각	착각	착각
컨디션	컨디션	컨디션	컨디션	컨디션	컨디션
토끼	토끼	토끼	토끼	토끼	토끼

평상시	평상시	평상시	평상시	평상시	평상시
흑백사진	흑백사진	흑백사진	흑백사진	흑백사진	흑백사진
가지	가지	가지	가지	가지	가지
느티나무	느티나무	느티나무	느티나무	느티나무	느티나무
디렉터	디렉터	디렉터	디렉터	디렉터	디렉터
링거	링거	링거	링거	링거	링거
멸치	멸치	멸치	멸치	멸치	멸치
넋두리	넋두리	넋두리	넋두리	넋두리	넋두리

오른쪽	오른쪽	오른쪽	오른쪽	오른쪽	오른쪽
졸업식	졸업식	졸업식	졸업식	졸업식	졸업식
창밖	창밖	창밖	창밖	창밖	창밖
테스트	테스트	테스트	테스트	테스트	테스트
폐쇄	폐쇄	폐쇄	폐쇄	폐쇄	폐쇄
한동안	한동안	한동안	한동안	한동안	한동안
국가	국가	국가	국가	국가	국가
남자	남자	남자	남자	남자	남자

더위	더위	더위	더위	더위	더위
러닝	러닝	러닝	러닝	러닝	러닝
망원경	망원경	망원경	망원경	망원경	망원경
불꽃	불꽃	불꽃	불꽃	불꽃	불꽃
쑥대밭	쑥대밭	쑥대밭	쑥대밭	쑥대밭	쑥대밭
여동생	여동생	여동생	여동생	여동생	여동생
주문진	주문진	주문진	주문진	주문진	주문진
처음	처음	처음	처음	처음	처음

흘림체 짧은 문장 연습

잘자요 굿나잇 *☽ 잘자요 굿나잇 *☽ 잘자요 굿나잇 *☽

잘자요 굿나잇 *☽ 잘자요 굿나잇 *☽ 잘자요 굿나잇 *☽

우연히 널 봤어 우연히 널 봤어 우연히 널 봤어

우연히 널 봤어 우연히 널 봤어 우연히 널 봤어

짧은 글, 긴 생각 짧은 글, 긴 생각 짧은 글, 긴 생각

짧은 글, 긴 생각 짧은 글, 긴 생각 짧은 글, 긴 생각

꽃처럼 활짝 꽃처럼 활짝 꽃처럼 활짝

꽃처럼 활짝 꽃처럼 활짝 꽃처럼 활짝

거짓말은 하지 말자 거짓말은 하지 말자 거짓말은 하지 말자

거짓말은 하지 말자 거짓말은 하지 말자 거짓말은 하지 말자

소중한 우리 가족 소중한 우리 가족 소중한 우리 가족

소중한 우리 가족 소중한 우리 가족 소중한 우리 가족

비오는 겨울밤 비오는 겨울밤 비오는 겨울밤

비오는 겨울밤 비오는 겨울밤 비오는 겨울밤

기억할게 기억할게 기억할게

기억할게 기억할게 기억할게

마음을 담아 마음을 담아 마음을 담아

마음을 담아 마음을 담아 마음을 담아

도시의 밤 　도시의 밤 　도시의 밤

도시의 밤 　도시의 밤 　도시의 밤

하나된 우리 　하나된 우리 　하나된 우리

하나된 우리 　하나된 우리 　하나된 우리

첫 마음 그대로 　첫 마음 그대로 　첫 마음 그대로

첫 마음 그대로 　첫 마음 그대로 　첫 마음 그대로

흘림체 긴 문장 연습

말보다 행동으로
먼저 보여주기

말보다 행동으로
먼저 보여주기

말보다 행동으로
먼저 보여주기

말보다 행동으로
먼저 보여주기

말보다 행동으로
먼저 보여주기

말보다 행동으로
먼저 보여주기

익숙함에 속아
소중함을 잃지 말기

익숙함에 속아
소중함을 잃지 말기

익숙함에 속아
소중함을 잃지 말기

익숙함에 속아
소중함을 잃지 말기

익숙함에 속아
소중함을 잃지 말기

익숙함에 속아
소중함을 잃지 말기

지금 이 순간을
소중히 여겨요

지금 이 순간을
소중히 여겨요

지금 이 순간을
소중히 여겨요

지금 이 순간을
소중히 여겨요

지금 이 순간을
소중히 여겨요

지금 이 순간을
소중히 여겨요

내일은
내일의 태양이
뜬다

내일은
내일의 태양이
뜬다

내일은
내일의 태양이
뜬다

내일은
내일의 태양이
뜬다

내일은
내일의 태양이
뜬다

내일은
내일의 태양이
뜬다

내가
언제나 그대 곁에
있을게요

내가
언제나 그대 곁에
있을게요

내가
언제나 그대 곁에
있을게요

내가
언제나 그대 곁에
있을게요

내가
언제나 그대 곁에
있을게요

내가
언제나 그대 곁에
있을게요

당신과 함께한
모든 날이
행복했어요

당신과 함께한
모든 날이
행복했어요

당신과 함께한
모든 날이
행복했어요

당신과 함께한
모든 날이
행복했어요

당신과 함께한
모든 날이
행복했어요

당신과 함께한
모든 날이
행복했어요

언제인지 모르게
서로에게
스며들었던 우리

언제인지 모르게
서로에게
스며들었던 우리

언제인지 모르게
서로에게
스며들었던 우리

언제인지 모르게
서로에게
스며들었던 우리

언제인지 모르게
서로에게
스며들었던 우리

언제인지 모르게
서로에게
스며들었던 우리

사각닙펜으로
영문쓰기

2일
완성

Calligraphy Pen 1.0

사각닙펜

가는 선과 두꺼운 선을 표현할 수 있어요. 필압을 조절하는 테크닉이 없어도 효과를
준 느낌으로 글씨를 쓸 수 있어요. 흘려 쓰는 글씨체보다 각진 글씨체를 쓸 때 적합한
펜이에요.

영문 쓰기

이 책에서는 1.0mm 두께의 사각닙펜을 사용했어요. 펜촉의 납작한 부분을 사용해서
영문 쓰기를 연습해보세요.

알파벳, 단어 연습

◆ 알파벳 연습

A	a	A	a	A	a
B	b	B	b	B	b
C	c	C	c	C	c
D	d	D	d	D	d
E	e	E	e	E	e
F	f	F	f	F	f
G	g	G	g	G	g
H	h	H	h	H	h
I	i	I	i	I	i
J	j	J	j	J	j
K	k	K	k	K	k
L	l	L	l	L	l
M	m	M	m	M	m
N	n	N	n	N	n

O o O o O o

P p P p P p

Q q Q q Q q

R r R r R r

S s S s S s

T t T t T t

U u U u U u

V v V v V v

W w W w W w

X x X x X x

Y y Y y Y y

Z z Z z Z z

Hello Hello Hello

Hello Hello Hello

always always always

always always always

JUST JUST JUST

JUST JUST JUST

stella stella stella

stella stella stella

Blossom Blossom Blossom

Blossom Blossom Blossom

Delight Delight Delight

Delight Delight Delight

hungry hungry hungry

hungry hungry hungry

unique unique unique

unique unique unique

Family Family Family

Family Family Family

| Dance | Dance | Dance |
| Dance | Dance | Dance |

| cheese | cheese | cheese |
| cheese | cheese | cheese |

| Sometime | Sometime | Sometime |
| Sometime | Sometime | Sometime |

Korea Korea Korea

Korea Korea Korea

yellow yellow yellow

yellow yellow yellow

pencil pencil pencil

pencil pencil pencil

moment moment moment

moment moment moment

tomorrow tomorrow tomorrow

tomorrow tomorrow tomorrow

Question Question Question

Question Question Question

짧은 문장, 긴 문장 연습

◆ 짧은 문장 연습

cheer up! cheer up! cheer up!

cheer up! cheer up! cheer up!

Thank you Thank you Thank you

Thank you Thank you Thank you

with you with you with you

with you with you with you

miss you miss you miss you

miss you miss you miss you

wake up wake up wake up

wake up wake up wake up

a piece of cake a piece of cake a piece of cake

a piece of cake a piece of cake a piece of cake

Beautiful life Beautiful life Beautiful life

Beautiful life Beautiful life Beautiful life

keep going keep going keep going

keep going keep going keep going

calm down calm down calm down

calm down calm down calm down

see you again see you again see you again
see you again see you again see you again

break the ice break the ice break the ice
break the ice break the ice break the ice

Hit the books Hit the books Hit the books
Hit the books Hit the books Hit the books

LOVE
yourself

LOVE
yourself

LOVE
yourself

LOVE
yourself

LOVE
yourself

LOVE
yourself

Don't worry
Be happy

Don't worry
Be happy

Don't worry
Be happy

Don't worry
Be happy

Don't worry
Be happy

Don't worry
Be happy

I am waiting
for you

I am waiting
for you

I am waiting
for you

I am waiting
for you

I am waiting
for you

I am waiting
for you

What a beatiful day	What a beatiful day
What a beatiful day	What a beatiful day
What a beatiful day	What a beatiful day

Thanks for coming to me	Thanks for coming to me
Thanks for coming to me	Thanks for coming to me
Thanks for coming to me	Thanks for coming to me

Nothing's
gonna
change
my love

Nothing's
gonna
change
my love

Nothing's
gonna
change
my love

Nothing's
gonna
change
my love

Nothing's
gonna
change
my love

Nothing's
gonna
change
my love